신파

New
Wave

김용관

안녕.
난 우주야.

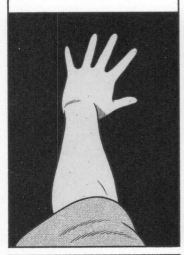

21세기에 살고…

아니, 살았었지.

지금은 여러 시간대를
넘나들며 살고 있어.

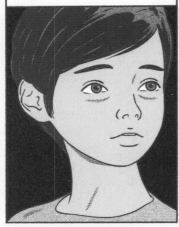

코코넛 도너츠를 만나고,
삶이 달라졌지.

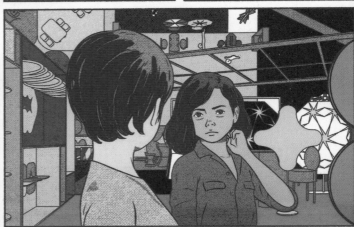

이름이 조금 이상하지만 코코넛 도너츠는 본명이야.
코코넛 도너츠가 태어난 시공간에서는, 성인이 되면 스스로 이름을 짓는대.

뭘 그렇게
보니?

코~코너어엇…
도~너츠. 헤헷.

어쭈
얘 봐라….

나는 그냥 코코라고 불러.

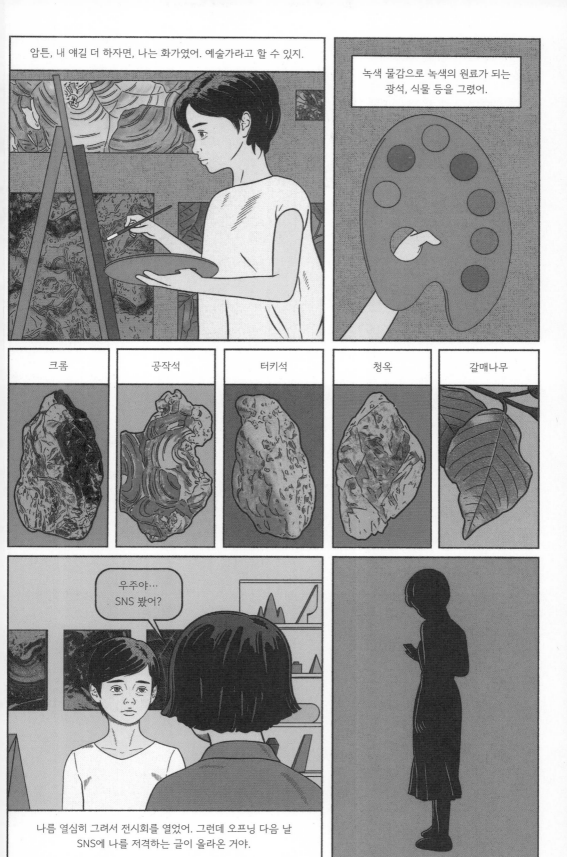

암튼, 내 얘길 더 하자면, 나는 화가였어. 예술가라고 할 수 있지.

녹색 물감으로 녹색의 원료가 되는 광석, 식물 등을 그렸어.

크롬

공작석

터키석

청옥

갈매나무

우주야…
SNS 봤어?

나름 열심히 그려서 전시회를 열었어. 그런데 오프닝 다음 날 SNS에 나를 저격하는 글이 올라온 거야.

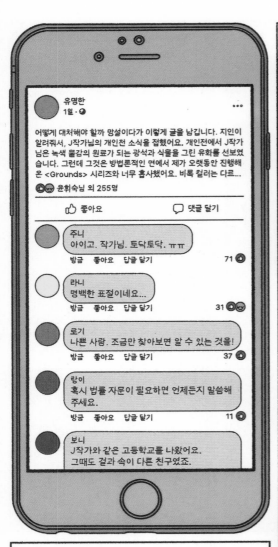

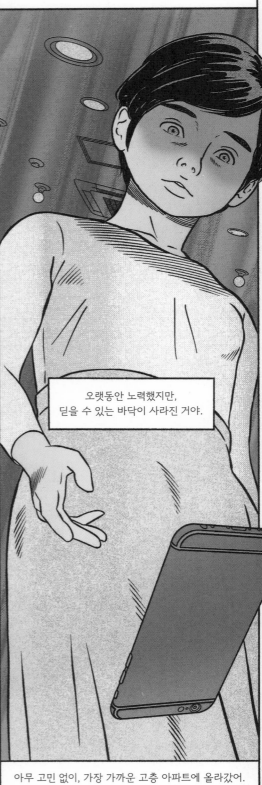

미련이 없었어. 나조차도 무의미하게 느껴졌거든.

오랫동안 노력했지만, 딛을 수 있는 바닥이 사라진 거야.

리서치를 충분히 하지 않은 내 잘못이지.

아무 고민 없이, 가장 가까운 고층 아파트에 올라갔어.

8

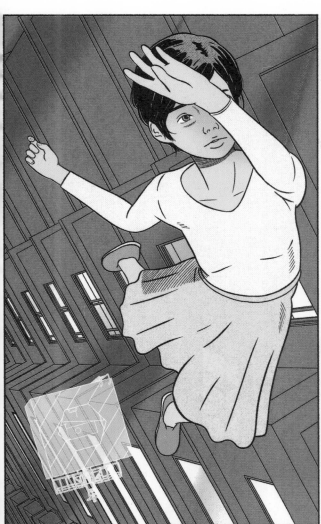

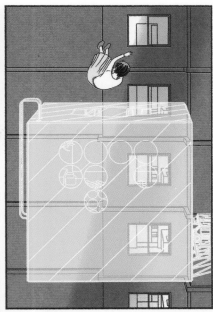

그리고 코코를 만났지.

너 죽으려고 한 거야?
바보구나.

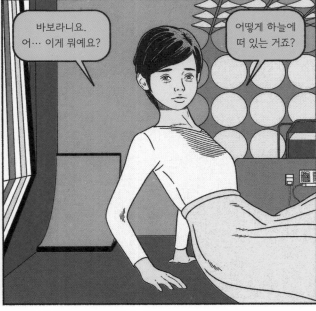

바보라니요.
어… 이게 뭐예요?

어떻게 하늘에
떠 있는 거죠?

코코는 미래에 소행성 탐사 기지로 사용 될 정육면체 콜로니 '큐브'에 살고 있어.
우주선처럼 이동할 수 있고, 투명해질 수도 있어. 6면에서 중력이 작동하지.

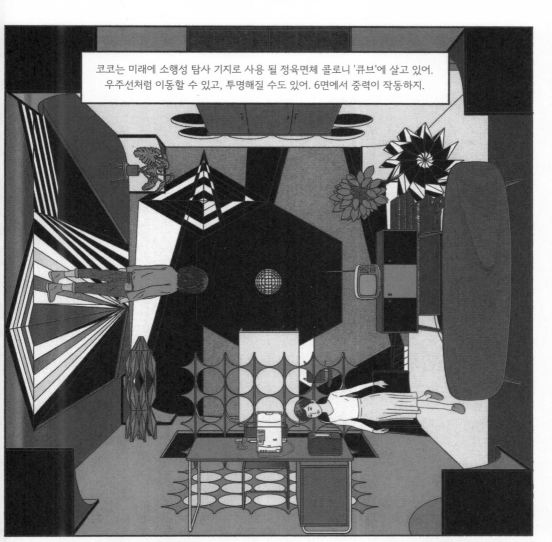

다른 면으로 쉽게 이동할 수 있도록 돕는 가구가 있고,

구형 전등을 정중앙에 놓으면 고정이 돼.

큐브는 20평이 채 안 되는 작은 공간이야.
그래서 코코는 용도별로 시공간을 나눠서 사용하고 있대.

계산하기 쉽게, 거실에서 12시간,
부엌에서 4시간, 침실에서 8시간,
이렇게 하루를 보내고 있어.

어… 이해가 잘 안되는데…
그러니까 밥을 먹거나 자려면,
시간을 이동해야 한다는 뜻이야?

무슨 말이냐면, 코코는 이 공간에서 24개월을 거주할 생각인데,
12개월은 거실로 쓰고 4개월은 부엌으로 쓰고 8개월은 침실로 쓸 예정이래.

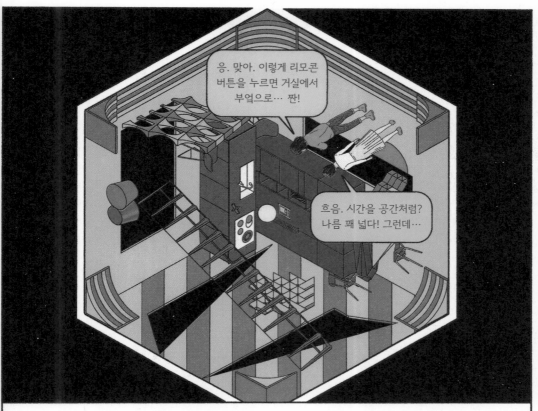

그러니까 여기서는 이 공간에서 저 공간으로 걸어가는 대신, 이 시간에서 저 시간으로 이동해야 하는 거지.

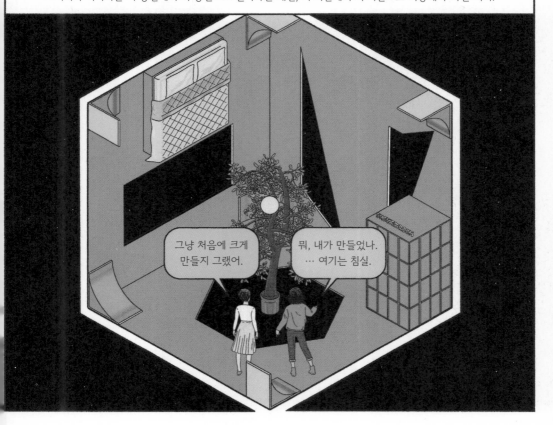

코코는 미술 애호가야. 모든 시공간의 예술을 관람하러 다니는 게 취미래.

스스로를 통합 시공간
예술 연구자라고 주장하지만.

죽기 전까지 인류가 어떻게 인식의
확장을 꾀했는지 살펴보고 싶대.

나도 궁금해서 따라다니려고.
미래엔 어떤 예술이 있으려나.

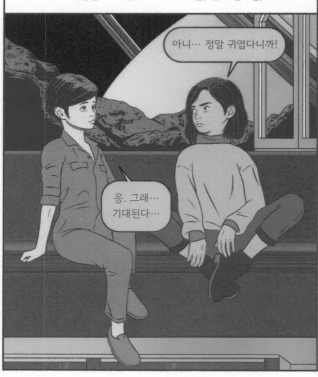

오늘은 고양이를 원자 단위까지 정교하게 구현한 행성만큼 거대한
우주 조각물을 보러 간대. 하하… 예술, 진짜 쓸모없다….

아니… 정말 귀엽다니까!

응. 그래…
기대된다…

어?

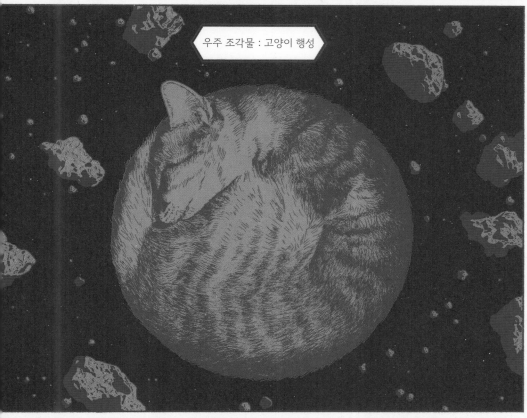

우주 조각물 : 고양이 행성

우와! 진짜네?
정말 귀엽다.

거봐, 귀엽지?
귀엽다니까!

하지만
메인은 따로 있지.

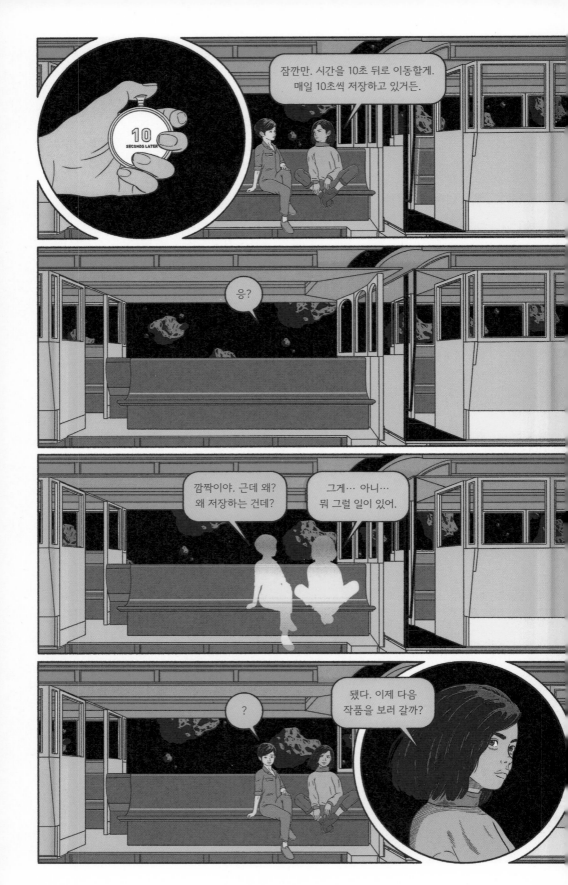

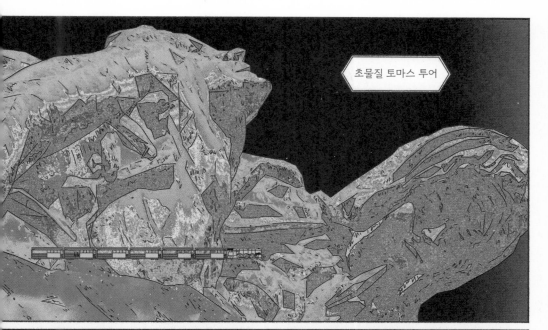

초물질 토마스 투어

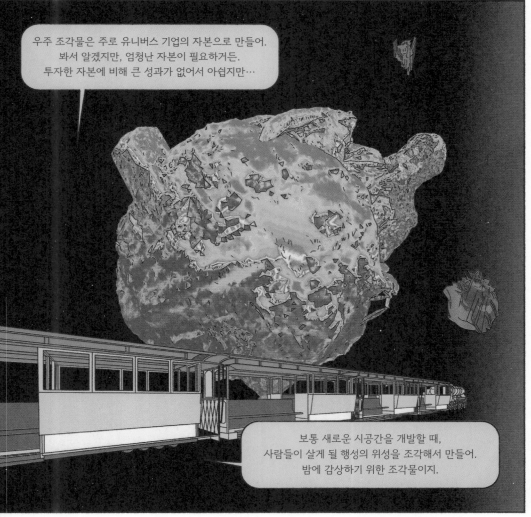

우주 조각물은 주로 유니버스 기업의 자본으로 만들어.
봐서 알겠지만, 엄청난 자본이 필요하거든.
투자한 자본에 비해 큰 성과가 없어서 아쉽지만…

보통 새로운 시공간을 개발할 때,
사람들이 살게 될 행성의 위성을 조각해서 만들어.
밤에 감상하기 위한 조각물이지.

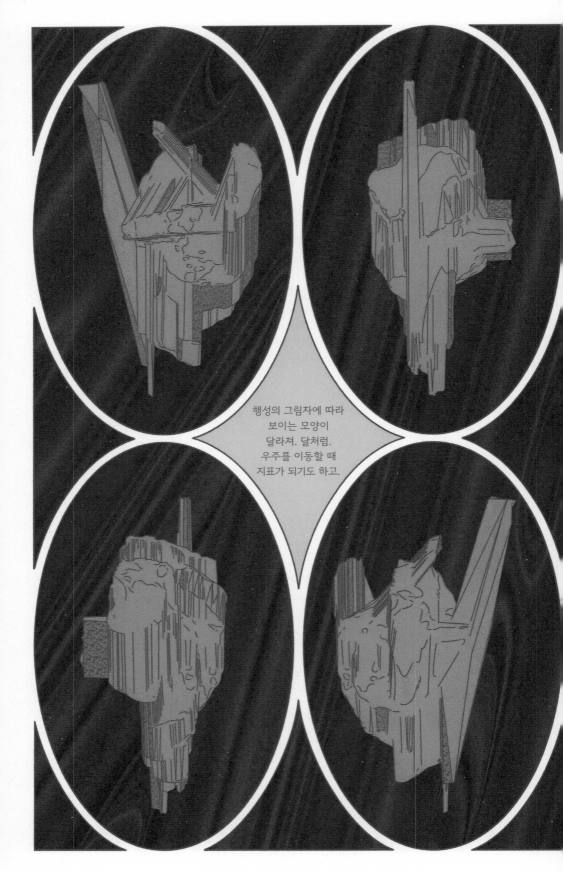

행성의 그림자에 따라
보이는 모양이
달라져. 달처럼.
우주를 이동할 때
지표가 되기도 하고.

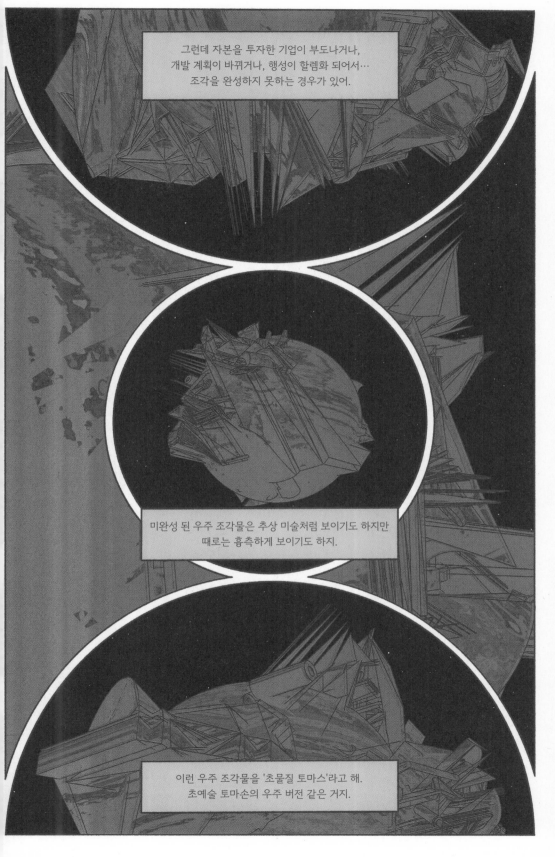

그런데 자본을 투자한 기업이 부도나거나,
개발 계획이 바뀌거나, 행성이 할렘화 되어서…
조각을 완성하지 못하는 경우가 있어.

미완성 된 우주 조각물은 추상 미술처럼 보이기도 하지만
때로는 흉측하게 보이기도 하지.

이런 우주 조각물을 '초물질 토마스'라고 해.
초예술 토마손의 우주 버전 같은 거지.

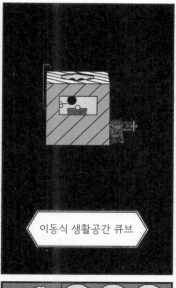

이동식 생활공간 큐브

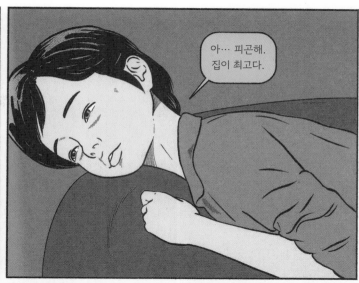

아… 피곤해.
집이 최고다.

얘 봐라. 눌러앉을 생각 말고,
여기서 며칠 있다가 돌아가.
네 시공간에 내려 줄 테니까.

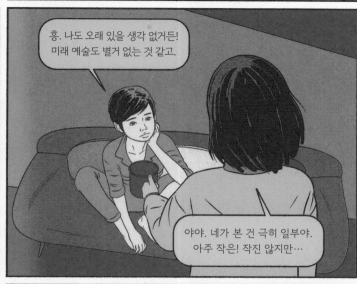

흥. 나도 오래 있을 생각 없거든!
미래 예술도 별거 없는 것 같고.

야야. 네가 본 건 극히 일부야.
아주 작은! 작진 않지만…

크긴 크더라. 근데 크면 뭐해.
큰 만큼 멀리서 봐야 하는데.

… 그냥 지금 갈래?

하하. 미안 미안.

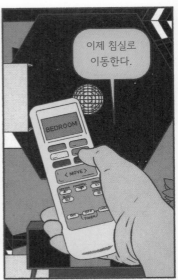

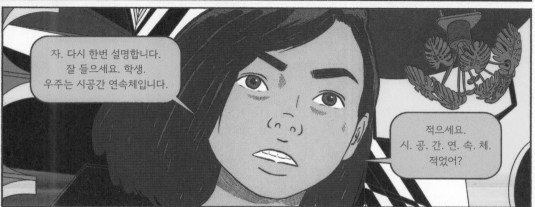

자. 다시 한번 설명합니다. 잘 들으세요. 학생. 우주는 시공간 연속체입니다.

적으세요. 시. 공. 간. 연. 속. 체. 적었어?

말투 짜증난다. 코~코너어엇… 도~너츠.

난 내 이름… 부끄럽지 않거든?

자. 다시 시작합니다. 모두가 두려워하던 타임 패러독스는 발생하지 않았습니다. 인과율은 여전히 유효했고요.

23

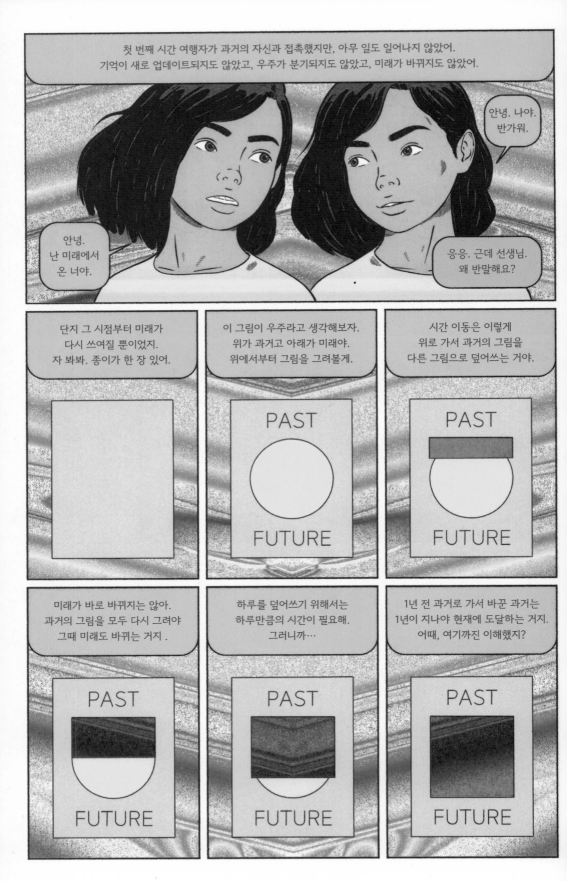

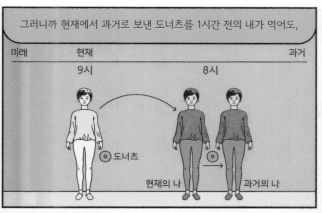

그러니까 현재에서 과거로 보낸 도너츠를 1시간 전의 내가 먹어도,

그리고 그것은 여전히 내게는 1시간 전의 일이고. 나는 여전히 배고프고.

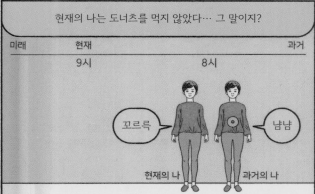

현재의 나는 도너츠를 먹지 않았다… 그 말이지?

배고프다. 간식 없니?

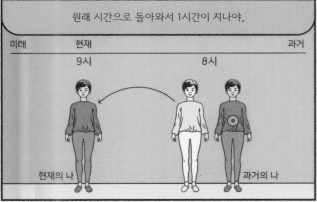

원래 시간으로 돌아와서 1시간이 지나야,

옛다, 요놈아….

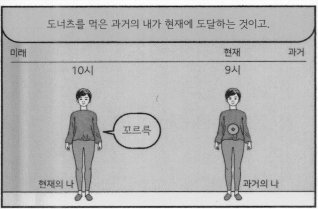

도너츠를 먹은 과거의 내가 현재에 도달하는 것이고.

우주 씨. 카피할 준비되었습니까? 플라톤과 E-뉴런을 연결할까요?

카피…

다시 한번 말씀해주세요. 플라톤과 E-뉴런을 연결할까요?

응. 연결해 줘.

네. 연결하겠습니다. 그런데 한 가지 부탁드려요. 다음부터는 경어를 써 주세요. 아니면, 저도 말을 놓는 게 편하실까요?

… 죄송해요. 조심할게요.

아닙니다. 이해해주셔서 감사합니다.

자자, 우리 후손님들. 얼마나 대단한 예술을 만들었을까. 조상님이 한번…

BC. 2402년 10월 6일. 아빠가로다의 <픽셀라이터> 프로젝트가 완료되어,
현재의 물리적 조건 하에서 인류가 인식할 수 있는 모든 이미지의 유형이 밝혀졌습니다.

<픽셀라이터>는 눈이 구분할 수 있는 최소 크기의 픽셀로 구성한, 눈에 담을 수 있는 최대 크기의 이미지의
경우의 수를 따져 그 이미지를 순차적으로 컴퓨터의 하드 드라이브에 저장하는 프로젝트입니다.

프로젝트가 완료됨으로써, 과거에 있던, 현재에 있는, 미래에 있을,
모든 이미지가 존재하게 되었습니다.

이로써, 아빠가로다는 이 시점 이후로 제작되는 모든 이미지의 원작자가 될 것입니다.
정정합니다. 원작자가 되었습니다.

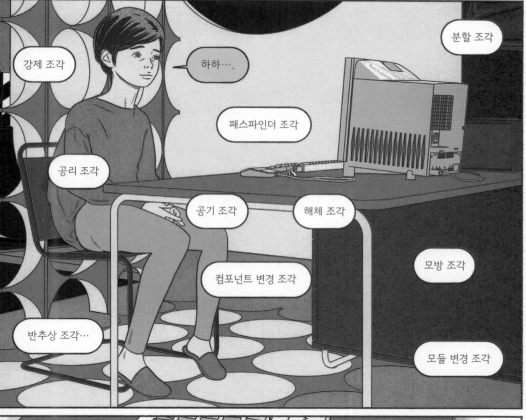

통합 시공간 이후의 예술 - 미야자키 톰슨

모든 시공간의 슈뢰딩거 고양이 - 지은애

비지구적 예술의 이해 - 입이니 부리요

개인사전 - 살바도르 E. 엘리펀트

자발적 멸종론 : 관리자 없는 예술의 유지보수 - 김시훈

폐행성 점거를 위한 테라포밍과 요리 - 모로호시 아이

개인예술가와 법인예술가 - 아빤가로다

클릭!

순수비평비판 - 반신반

클릭!

안녕하세요. 평론가를 평론하는 평론가 반신반입니다.
시간 이동이 가능해지고, 모든 시공간이 식민지화됐어요.

수많은 식민지에서 수많은 예술이 탄생했고,
수많은 평론이 발표되었습니다.

통합 시공력 9800억 년 동안 평론가의 수는 무려 1경이
넘어요. 오늘날 우리는 예술을 어떻게 이해해야 할까요.

어떤 평론가의 말에 의지해야 할까요. 이 책은 유형별로
주요 평론가를 선정하고, 그들의 평론을 평론합니다.

사전의 사전, 지표의 지표, 색인의 색인이라고
생각해주세요. 제 취향에 의존하지 않고 작업했습니다.

질문에 일일이 답변드릴 수 없어서 Q&A 페이지를
별도로 운영하고 있으니, 참고해주세요. 감사합니다.

클릭!

안녕하세요. 여러분. 감사 말씀드립니다. 드디어 1억 쇄!
제 책이 시공간을 초월하는 베스트셀러가 되었습니다!

부자가 됐어요! 이제 평론 활동을 접으려고 합니다!
그동안 사랑해주셔서 감사합니다!

띵동!

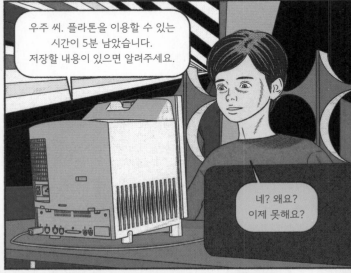

우주 씨. 플라톤을 이용할 수 있는 시간이 5분 남았습니다. 저장할 내용이 있으면 알려주세요.

네? 왜요? 이제 못해요?

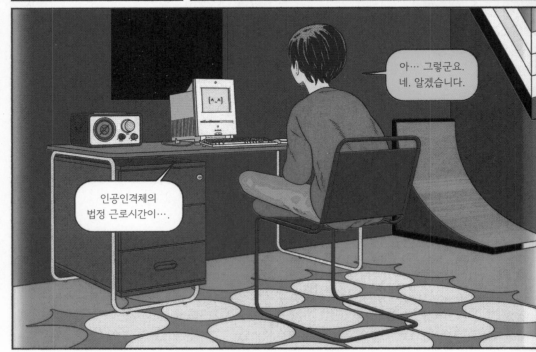

아… 그렇군요. 네. 알겠습니다.

인공인격체의 법정 근로시간이….

D-15

플래닛 마그리트

대안적복합문화예술신생공간 PLACELESS

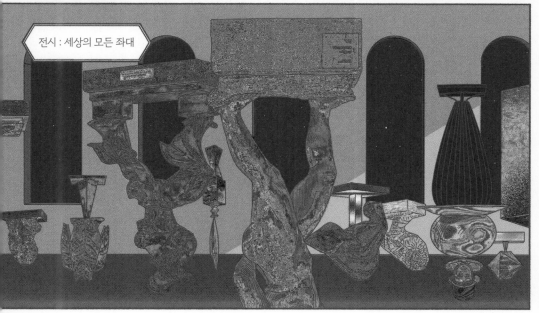

전시 : 세상의 모든 좌대

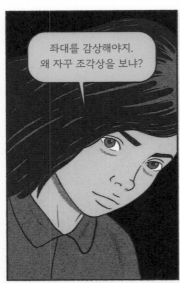

좌대를 감상해야지.
왜 자꾸 조각상을 보냐?

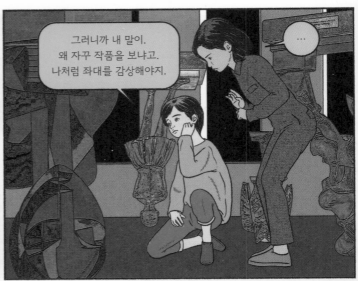

그러니까 내 말이.
왜 자꾸 작품을 보냐고.
나처럼 좌대를 감상해야지.

…

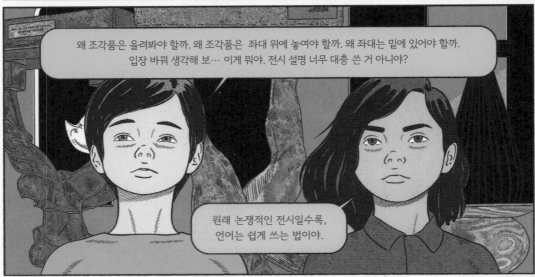

왜 조각품은 올려봐야 할까. 왜 조각품은 좌대 위에 놓여야 할까. 왜 좌대는 밑에 있어야 할까.
입장 바꿔 생각해 보… 이게 뭐야. 전시 설명 너무 대충 쓴 거 아니야?

원래 논쟁적인 전시일수록,
언어는 쉽게 쓰는 법이야.

이거 논쟁적인 전시야?
푸하하. 대체 어디가?

이 정도는 돼야
논쟁적인 거야.

샘? 하하, 맞다. 우주, 너 뒤샹이
<샘>을 발표한 시공간에서 왔지?

응?

시간 이동이 가능해지고 여러 대체역사에 대한 연구가 있었어.
예술의 계보는 필연적인가. 또 다른 가능성은 없는가. 중요한 기로에서
다른 예술이 조명 받았다면, 어떤 계보가 만들어졌을까. 뭐 그런.

그래서?

그러니까 최초의 역사에선 뒤샹의 <샘>이 없었다는 거지. 네가 아는 모더니즘, 컨템포러리 아트는
모두 대체역사에서 생긴 예술 담론이야. 일종의 대체예술인 거지.

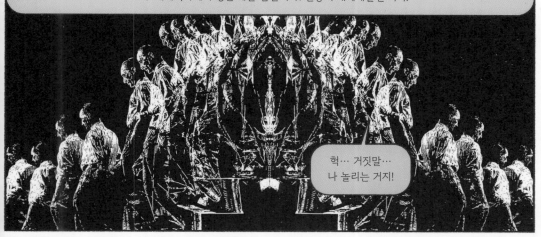

헉… 거짓말…
나 놀리는 거지!

진짜야. 나는 대체예술을 연구하러
네 시공간에 자주 갔던 거라고.

말도 안돼! <샘>이
없는 예술사라니….

뒤샹은 연구에 협조한 최초의 예술가거든. 시공간마다 다른 간섭을 했고.
미래로 가서 다른 이름으로 다른 삶을 살고 있는 뒤샹도 있어.

37

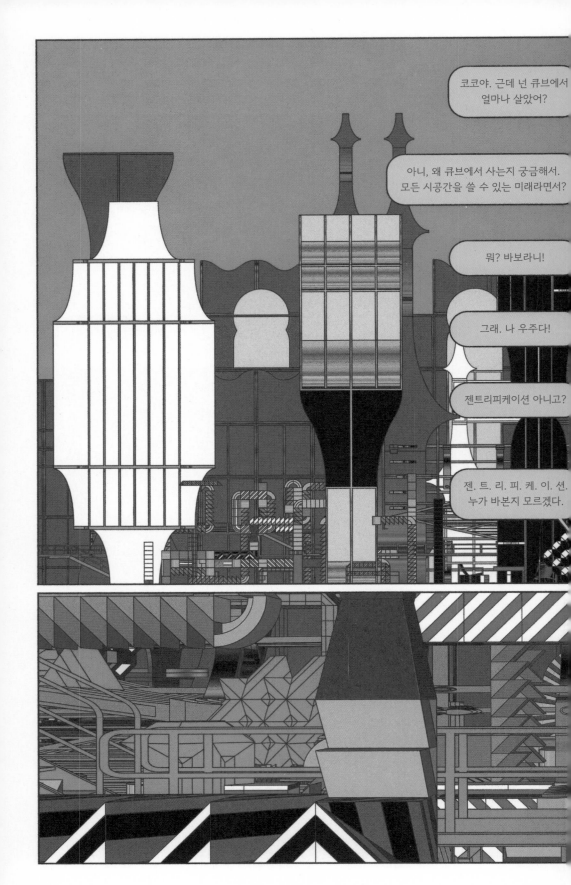

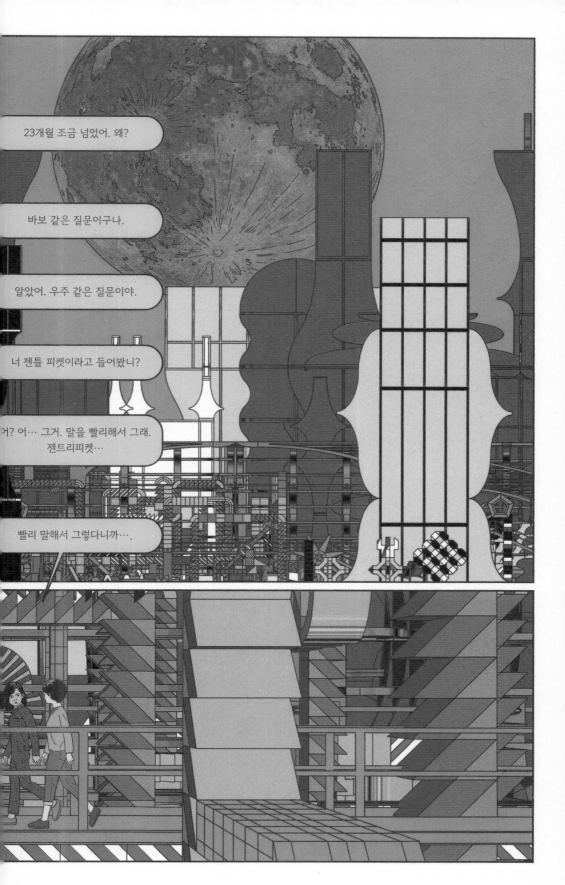

23개월 조금 넘었어. 왜?

바보 같은 질문이구나.

알았어. 우주 같은 질문이야.

너 젠틀 피켓이라고 들어봤니?

거? 어… 그거. 말을 빨리해서 그래. 젠트리피켓…

빨리 말해서 그렇다니까….

암튼, 미래에 달라지지 않은 것이 세 가지가 있어.
첫째는 인간의 기본형.

처음 시간 이동을 시작했을 때,
먼 미래에 간 사람들은 충격을 받았어.

그곳에는 현재와 같은 모습의 인간이 없었거든.
전혀 다른 생물체로 진화한 거야.

그래서 인간의 유전자를 조작했어.
변이하는 범위를 제한해 버렸지.

정해진 범위 안에서
외형의 다양성을 추구하기로 한 거야.

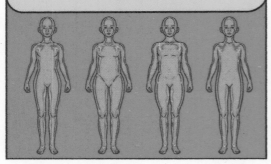

둘째는 사랑이야. 미래에도 여전히 인간은
자신이 아닌 다른 대상을 사랑하는 존재야.

오히려 사랑의 개념이 더 확장되었어.
그리고 셋째가 자본주의야.

진짜? 더 나은 시스템을 찾지 못한 거야?

아니, 찾았지만 바뀌지 않았지.
자본주의의 특징이 엔트로피를 역행하는 것 아니겠어?

돈은 강한 중력에 모여.
돈이 모이면 질량이 커지고, 질량이 커지면 중력이
강해지고, 중력이 강해지면 더 많은 돈이 모이는 거야.

절대 우주처럼 넓게 퍼지지 않아.
인류가 늘고, 모든 시공간을 개발하고, 자원이 늘고,
돈의 총량도 늘고… 아무리 성장해도 말야.

…

미래의 부자는 21세기의 부자와는 규모가 달라.

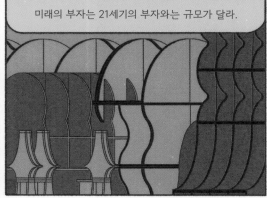

상위 1%의 부자는 행성을 소유하고
상위 0.01%의 부자는 은하수를…

삼선 같은 대기업은 하나의 시공간을,
아니, 셀 수 없이 많은 시공간을 소유하고 있지.

나는 이 작은 큐브가 한계야. 그래도 내 집이라고!
앞으로 2주 동안은 내 마음 대로 살 수 있어.

2주? 왜 살 날이 정해져 있는 거야?
이사가려고?

아… 그게….

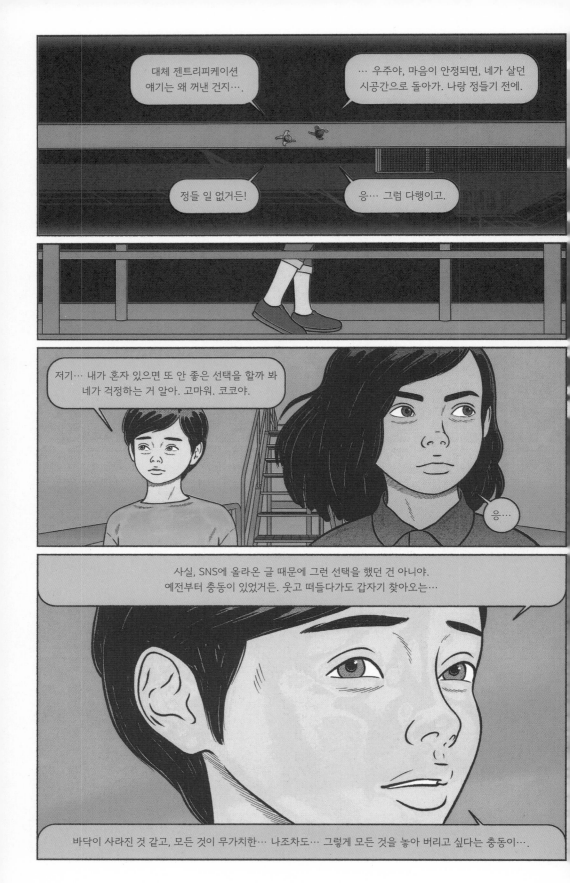

우울증 같은 거야? 그렇다면
도움 되는 약이…

어둡고 우울한 그런 마음만은 아니고…
뭔가 가치 있는 것을 찾고 싶었어.

가치 있는 일을 하고 싶었고,
두 발을 단단히 바닥에 내딛고 싶었어.

그런데 예술가로서 부정당하고, 아니, 그게 내 것이 아니었다는 사실을 깨닫고. 충동이 다시 찾아온 거야.
일종의 트리거였어. 여기도 내가 있을 곳이 아니구나 싶었고, 물론 그게 예술일 필요는 없었는데… 친구가 있었는데…

음… 아니다. 그렇게 부르면 안 되겠다…

그게 무슨 말이야. 하하.

미안. 웃으면 안 되는데.
어떻게 기운 나게 할까
하다가 내가 웃어버렸네.

미안해 할 필요 없어. 재밌어. 너랑 같이
돌아다니는 거. 굉장한 예술을 보고 싶어.
가치 있는 거. 나한테 없는 거. 단단한 거.

…

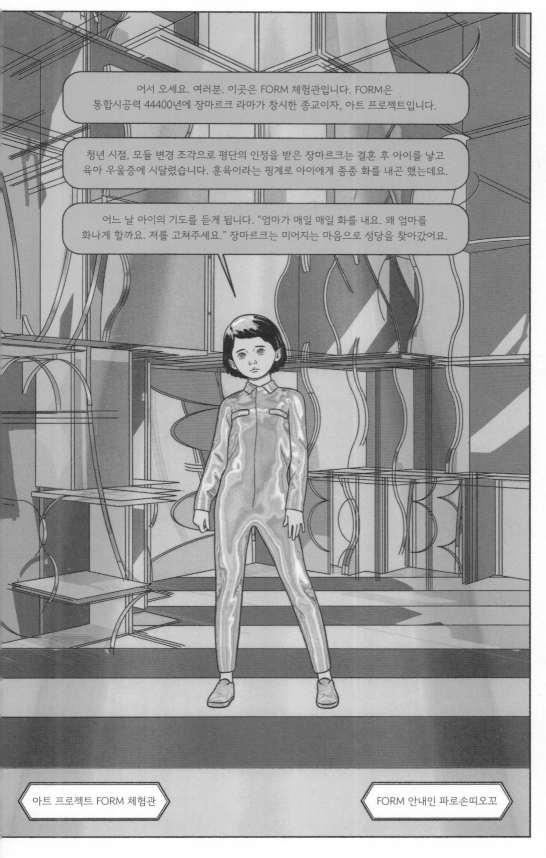

어서 오세요. 여러분. 이곳은 FORM 체험관입니다. FORM은 통합시공력 44400년에 장마르크 라마가 창시한 종교이자, 아트 프로젝트입니다.

청년 시절, 모듈 변경 조각으로 평단의 인정을 받은 장마르크는 결혼 후 아이를 낳고 육아 우울증에 시달렸습니다. 훈육이라는 핑계로 아이에게 종종 화를 내곤 했는데요.

어느 날 아이의 기도를 듣게 됩니다. "엄마가 매일 매일 화를 내요. 왜 엄마를 화나게 할까요. 저를 고쳐주세요." 장마르크는 미어지는 마음으로 성당을 찾아갔어요.

아트 프로젝트 FORM 체험관

FORM 안내인 파로손띠오꼬

그런데 스테인드글라스에 투영되어, 무지갯빛으로 물든 기도하는 사람들의 모습을 보고, 말로 형용할 수 없는 신성함을 느낀 것이죠.

어떤 것에 의지하고 싶어서, 회개하고 싶어서, 성당에 오긴 했지만, 장마르크는 신을 믿지 않았습니다.

성당의 물성, 종교의 형식이 신성함을 이끌어낸다고 생각했죠.

무의미한 물성, 형식, 의식이라도 사람들이 그것에 몰입할 수만 있다면 어떤 신성함을 체험할 수 있지 않을까.

FORM은 그렇게 아트 프로젝트로 시작되었습니다. 전시 기간 중 많은 사람들이 눈물을 흘리고, 간증했습니다.

장마르크가 이것은 어디까지나 아트 프로젝트이고, 실제 종교가 아니라고 밝혔지만 소용없었어요.

FORM은 수많은 시공간으로 전파되어 수많은 신도를 만들었습니다.

여러분도 이번 체험에서 어떤 특별한 경험을 하면 좋겠습니다.

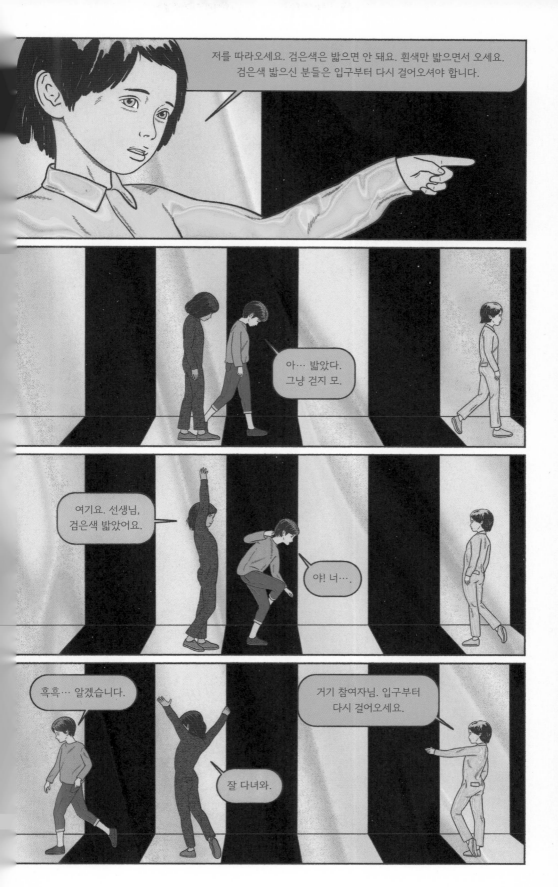

참여 신청할 때 한 질문 기억하세요? 멍하니 있을 때 습관적으로 하는 행동을 알려달라고 했었죠?
신청하신 순서대로 이어서 춤을 만들었습니다. 제 동작에 맞춰 차례대로 따라 하시면 됩니다.

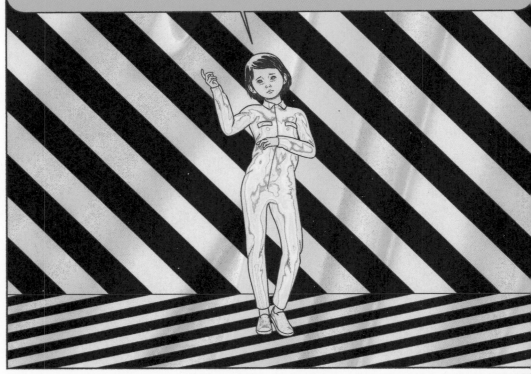

바닥을 치세요.

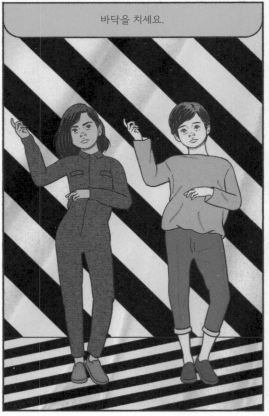

바닥은 없습니다.

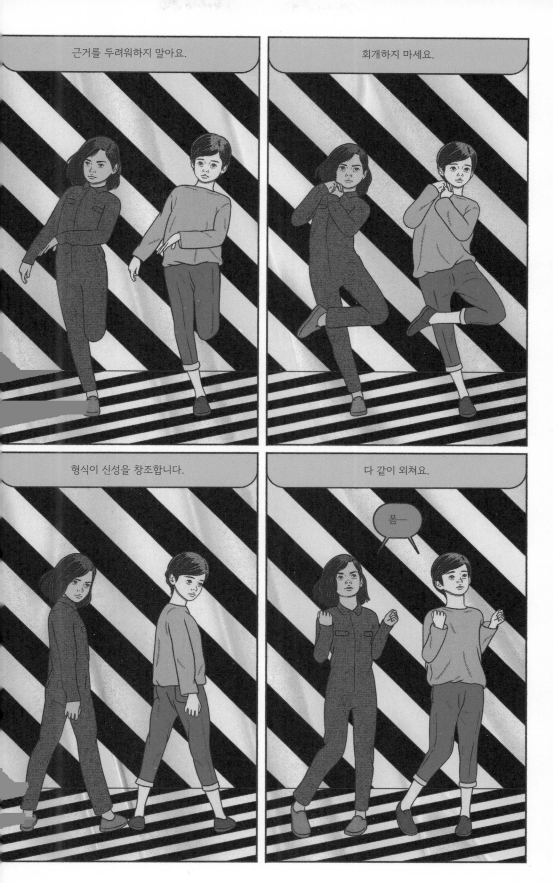

49

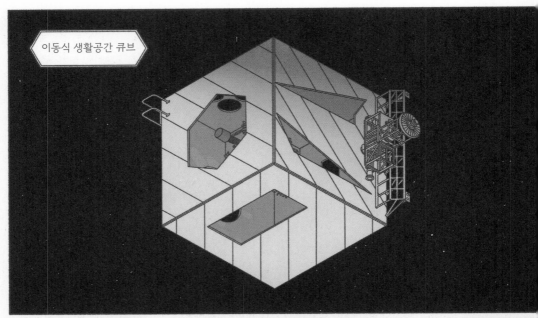

이동식 생활공간 큐브

아… 피곤하다.
오늘은 일찍 자야겠어.

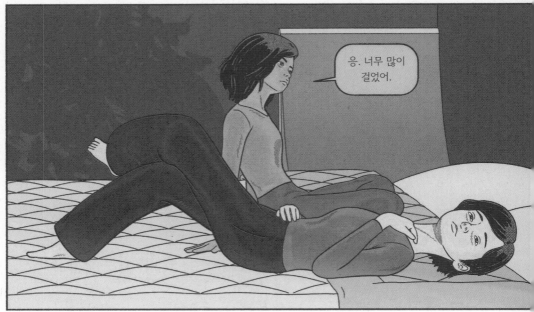

응. 너무 많이
걸었어.

와주셔서 감사해요.
가장 친한 친구라고 들었어요.

슬픔을 느끼기도 전에 슬픔을 느껴야 한다고 생각했다.
그럼에도 눈물은 흐르지 않았다.

그저 액자 속 친구를 바라보며,
틀리지 않도록 인사의 순서를 되새겼다.

펑펑 울며 들어오는 한 사람을 질투했다.
내가 건네는 위로는 진실하지 않았다.

모두가 쾌쾌한 연기에 휘감겨 울먹일 때 나만이
소실점의 거울이 되어 모든 것을 내려다보고 있었다.

"너는 내게 행복을 안겨 주었어. 사랑한다. 아들아."
친구의 아버지는 애써 웃으며 자신의 이상을 연기하고 있었다.

저 모습을 잊지 못할 것이다.
하늘 높이 추락한다.

"그런데 왜 안 울었어?"

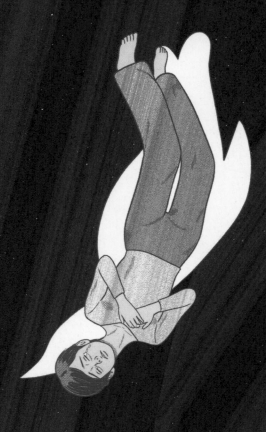

코코의 질문에 그제야 눈물이 쏟아졌다.

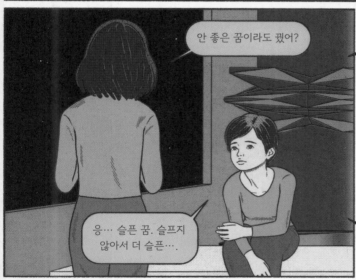

안 좋은 꿈이라도 꿨어?

응... 슬픈 꿈. 슬프지 않아서 더 슬픈….

그게 뭐야. 복잡한 사람이네.

그러게… 모닝 커피 좋다.

… 오늘은 좀 재밌는 곳에 갈까?

어딘데?

후후. 자, 옷부터 입어.

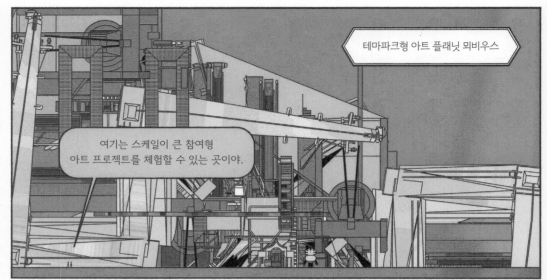

테마파크형 아트 플래닛 뫼비우스

여기는 스케일이 큰 참여형
아트 프로젝트를 체험할 수 있는 곳이야.

안 좋은 생각,
스트레스를 날려버리자고.

뭔가 이것저것 많은데?

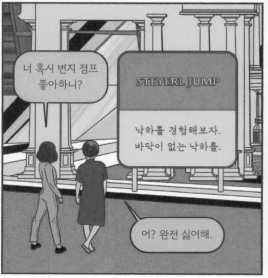

너 혹시 번지 점프
좋아하니?

STEYERL JUMP

낙하를 경험해보자.
바닥이 없는 낙하를.

어? 완전 싫어해.

걱정하지 마. 미래의
번지 점프는 무섭지 않다고!

진짜?

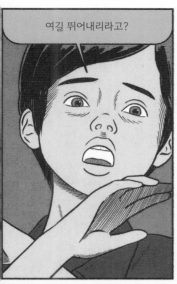

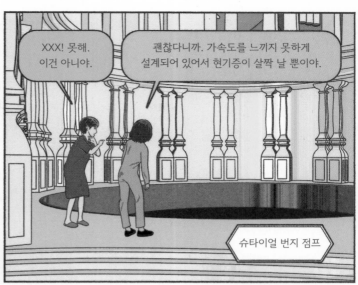

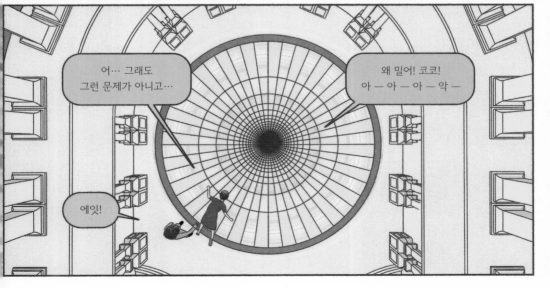

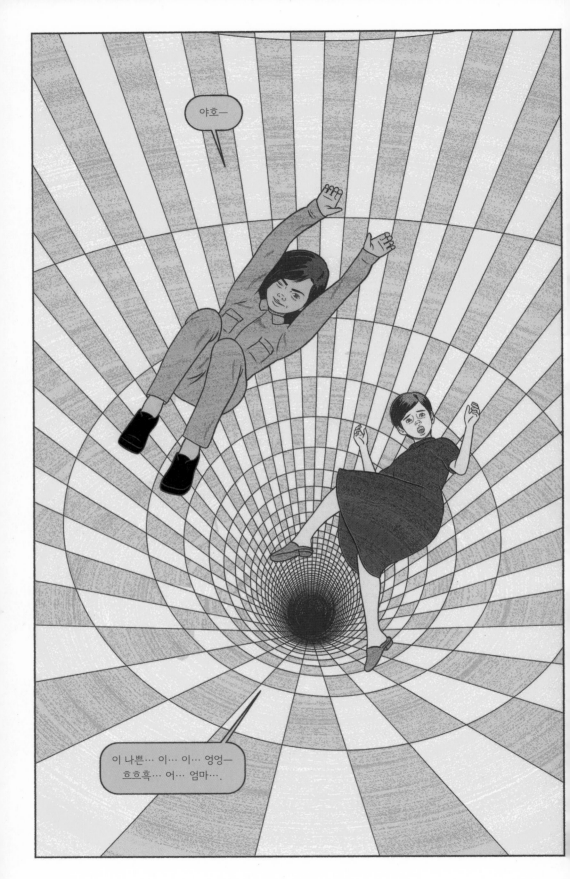

하하. 그렇게 무서웠어? 안심해. 여긴 무섭지 않으니까. 거대한 아바타가 되어 모래놀이를 하듯, 산맥으로 조각을 할 수 있는 곳이야.

흥! 나 아직
화 안 풀렸어!

아바타 조각 체험장

미안. 미안.

얍!

아… 코코 얘는 정말 좋게 볼 수가 없어. 내가 잠시 방심했지.
미래인인데, 섬세한 면이라곤 찾을 수가 없어.

아니, 유전자 조작하면서 커먼 센스
이런 거 다 없애버린 거 아냐?

흐음.

죽다 살았네. 목이 다 쉬었어.
옥상에서 뛰어 내릴 때도 이렇게 무섭진 않았는데…

에잇!

그래도 뭐
조금 후련한 것 같기도 하고….

좀 하는데?
후후.

흥.

아! 재밌었다.

후후. 거봐. 재밌지?
무섭다고 난리 치더니.

그건 그거고!

오늘은 번지 점프 하면서
10초 저장했으니까
바로 침실로 이동한다.

응? 아직 안 졸린데. TV 좀 볼까?
예술 프로그램 같은 거 없어?

그래? 잠깐만. 뭐가 있을까.

삐―

포스트 엔딩 시대의 엔드리스

오늘의 게스트
입이니 부리요

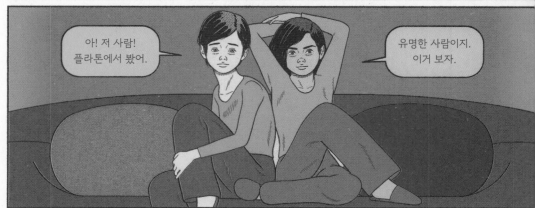

아! 저 사람!
플라톤에서 봤어.

유명한 사람이지.
이거 보자.

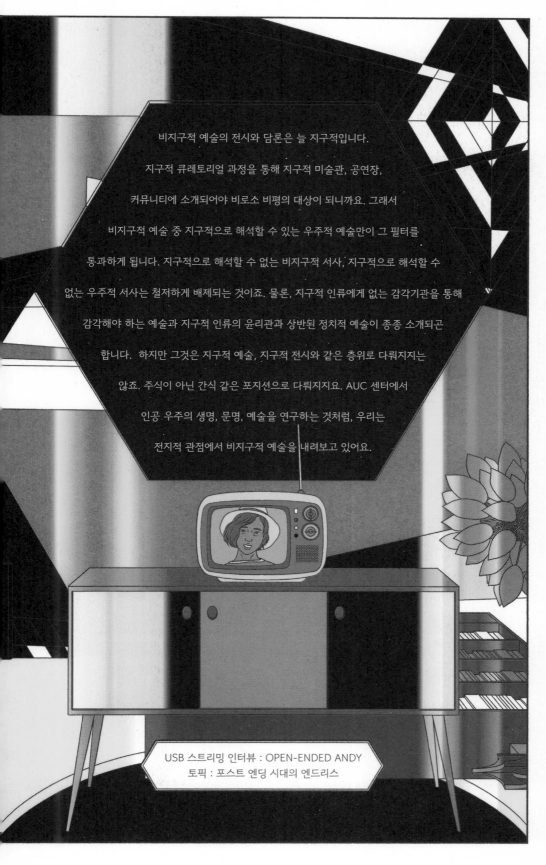

비지구적 예술의 전시와 담론은 늘 지구적입니다.

지구적 큐레토리얼 과정을 통해 지구적 미술관, 공연장,

커뮤니티에 소개되어야 비로소 비평의 대상이 되니까요. 그래서

비지구적 예술 중 지구적으로 해석할 수 있는 우주적 예술만이 그 필터를

통과하게 됩니다. 지구적으로 해석할 수 없는 비지구적 서사, 지구적으로 해석할 수

없는 우주적 서사는 철저하게 배제되는 것이죠. 물론, 지구적 인류에게 없는 감각기관을 통해

감각해야 하는 예술과 지구적 인류의 윤리관과 상반된 정치적 예술이 종종 소개되곤

합니다. 하지만 그것은 지구적 예술, 지구적 전시와 같은 층위로 다뤄지지는

않죠. 주식이 아닌 간식 같은 포지션으로 다뤄지지요. AUC 센터에서

인공 우주의 생명, 문명, 예술을 연구하는 것처럼, 우리는

전지적 관점에서 비지구적 예술을 내려보고 있어요.

USB 스트리밍 인터뷰 : OPEN-ENDED ANDY
토픽 : 포스트 엔딩 시대의 엔드리스

혹시 이해를 돕기 위해, 예시로
소개할 비지구적 예술이 있을까요?

네. 알겠습니다. 행성 IRO-0716에는
스피어스퀘어라는 군집 생명체가 있는데요.

구체형 블럭 생명체가 육면체의 군집 형태로
더욱 큰 범주의 생명체를 형성하고 있습니다.

구체형 블럭 생명체는 고등적 사고를 하지 못합니다만,
육면체형 군집 생명체는 고등적 사고가 가능합니다.

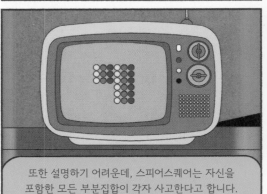

또한 설명하기 어려운데, 스피어스퀘어는 자신을
포함한 모든 부분집합이 각자 사고한다고 합니다.

구체형 블럭 생명체가 27명 모인 스피어스퀘어의 경우,
구체형 블럭 생명체 27명, 육면체형 군집 생명체 8명,

그리고 27명이 모두 모인 전체집합 생명체 한 명, 이렇게
사고 수준이 다른 36명의 인격을 가지고 있는 것이죠.

그래서 스피어스퀘어가 만든 예술은 이 모든 존재가
감상할 수 있도록 여러 레이어가 복잡하게 얽혀 있어요.

스피어스퀘어가 아닌 존재는 이해할 수 없는 예술이죠. 반대로 '지구적 예술'도 '비지구적'일 수 있는데요. 지구인 루돌프 하나의 <히든 이미지>는 파란색 계열의 RGB 컬러만을 사용해서 만든 인쇄물입니다.

결과적으로 푸른색 단색으로 보이는 이미지 연작인데요. 행성 IZNIS의 브론즈버그는 이를 식별할 수 있습니다. 식별할 수 없어야 성립하는 지구적 예술이 식별됨으로써 보편성을 상실하고…

오랜만에 AUC 센터에 가야겠다.
내일은 너에게 비지구적 예술을…

우주야?

쿨… 쿨…

63

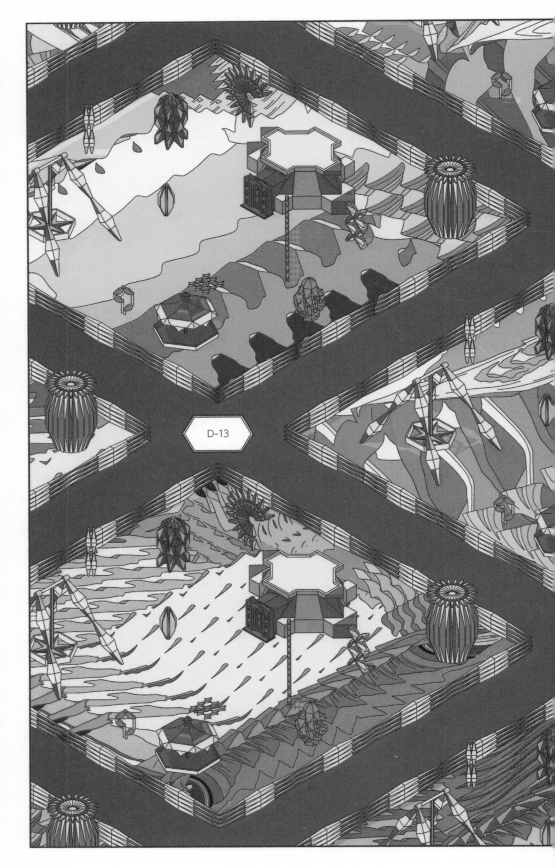

D-13

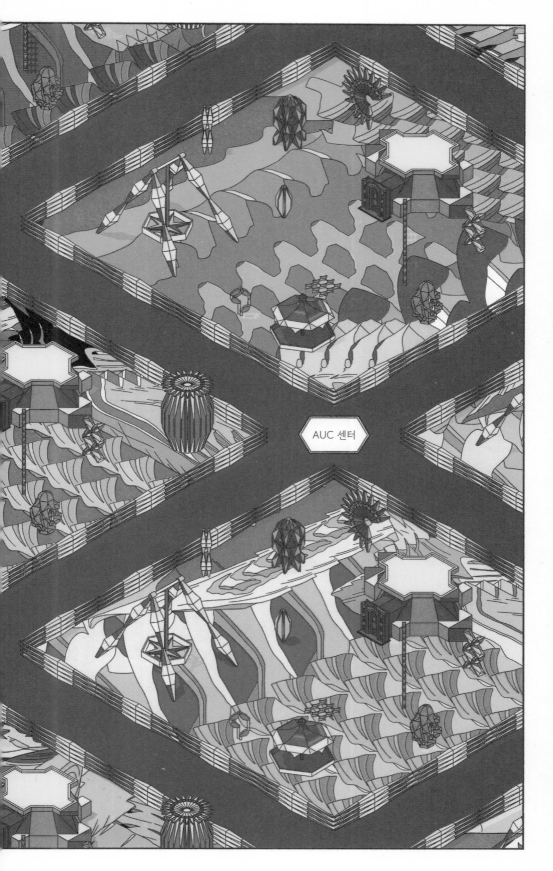

AUC 센터

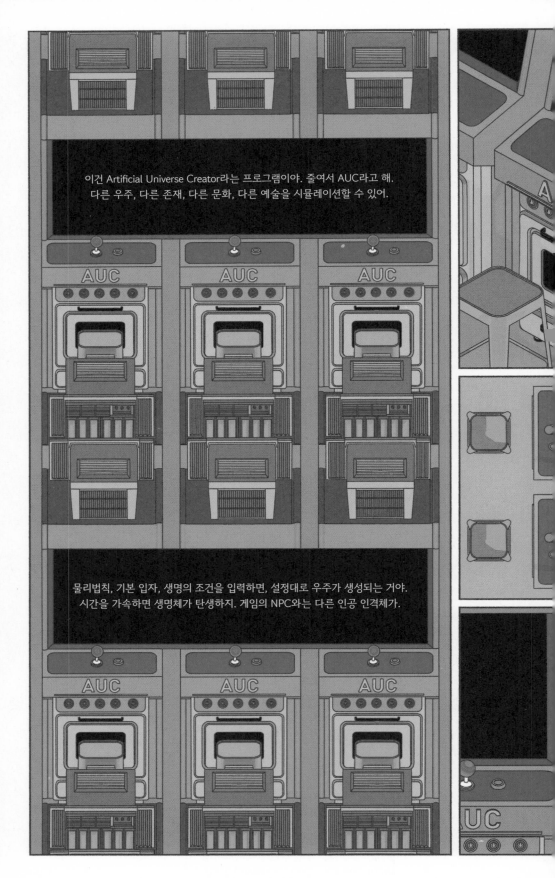

이건 Artificial Universe Creator라는 프로그램이야. 줄여서 AUC라고 해.
다른 우주, 다른 존재, 다른 문화, 다른 예술을 시뮬레이션할 수 있어.

물리법칙, 기본 입자, 생명의 조건을 입력하면, 설정대로 우주가 생성되는 거야.
시간을 가속하면 생명체가 탄생하지. 게임의 NPC와는 다른 인공 인격체가.

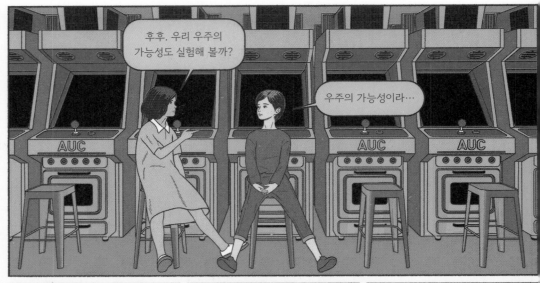

흠흠. 한번 해볼까. 중력, 반중력,
백색 육면체. 흑색 육면체.

육면체 사이의 거리가 육면체의
폭보다 좁아지면 결합하고…

백색은 중력, 흑색은 반중력. 특정
크기 이상의 육면체가 부딪히면…

중력과 반중력의 크기가 동일하면
생명이… 백색 태양과 흑색 태양…

나머지는 기본값 입력.
야야야야얍!

이제 플레이를 눌러 볼까?
두근두근….

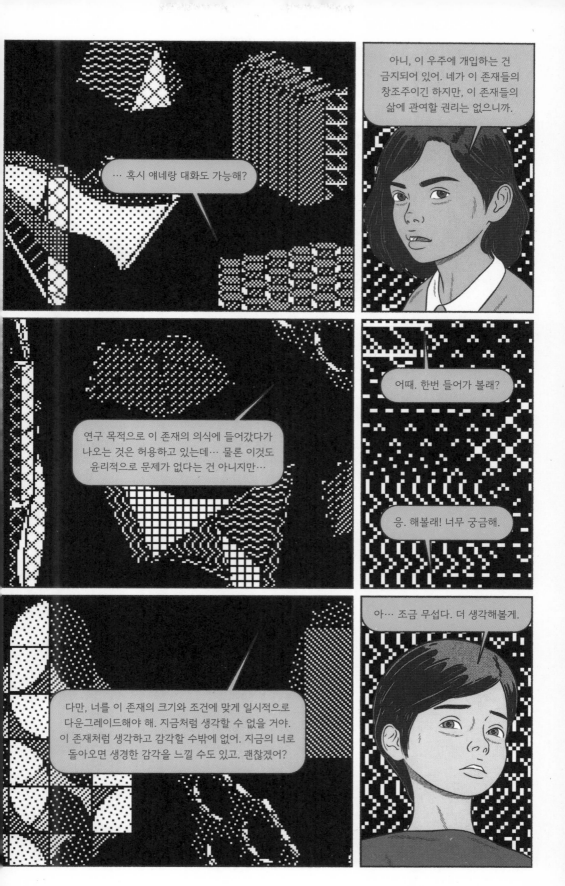

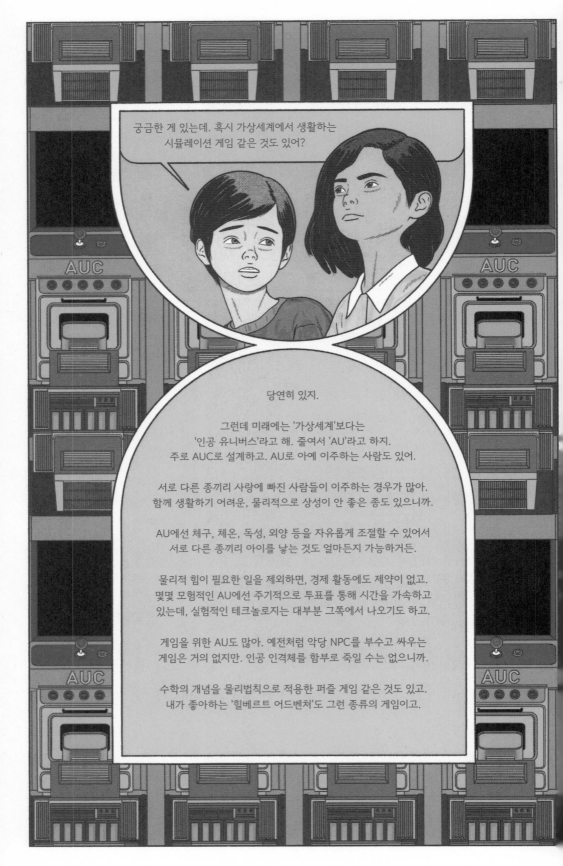

궁금한 게 있는데. 혹시 가상세계에서 생활하는
시뮬레이션 게임 같은 것도 있어?

당연히 있지.

그런데 미래에는 '가상세계'보다는
'인공 유니버스'라고 해. 줄여서 'AU'라고 하지.
주로 AUC로 설계하고. AU로 아예 이주하는 사람도 있어.

서로 다른 종끼리 사랑에 빠진 사람들이 이주하는 경우가 많아.
함께 생활하기 어려운, 물리적으로 상성이 안 좋은 종도 있으니까.

AU에선 체구, 체온, 독성, 외양 등을 자유롭게 조절할 수 있어서
서로 다른 종끼리 아이를 낳는 것도 얼마든지 가능하거든.

물리적 힘이 필요한 일을 제외하면, 경제 활동에도 제약이 없고.
몇몇 모험적인 AU에선 주기적으로 투표를 통해 시간을 가속하고
있는데, 실험적인 테크놀로지는 대부분 그쪽에서 나오기도 하고.

게임을 위한 AU도 많아. 예전처럼 악당 NPC를 부수고 싸우는
게임은 거의 없지만. 인공 인격체를 함부로 죽일 수는 없으니까.

수학의 개념을 물리법칙으로 적용한 퍼즐 게임 같은 것도 있고.
내가 좋아하는 '힐베르트 어드벤처'도 그런 종류의 게임이고.

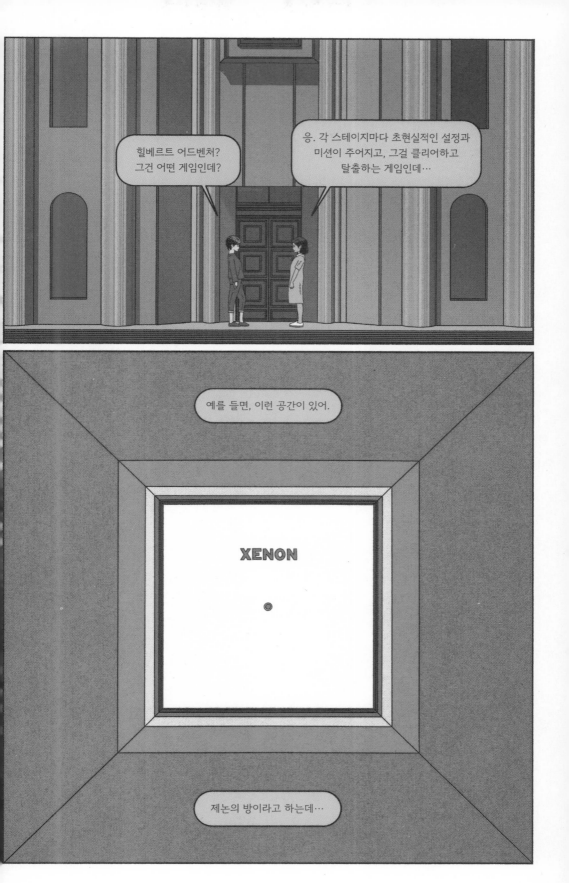

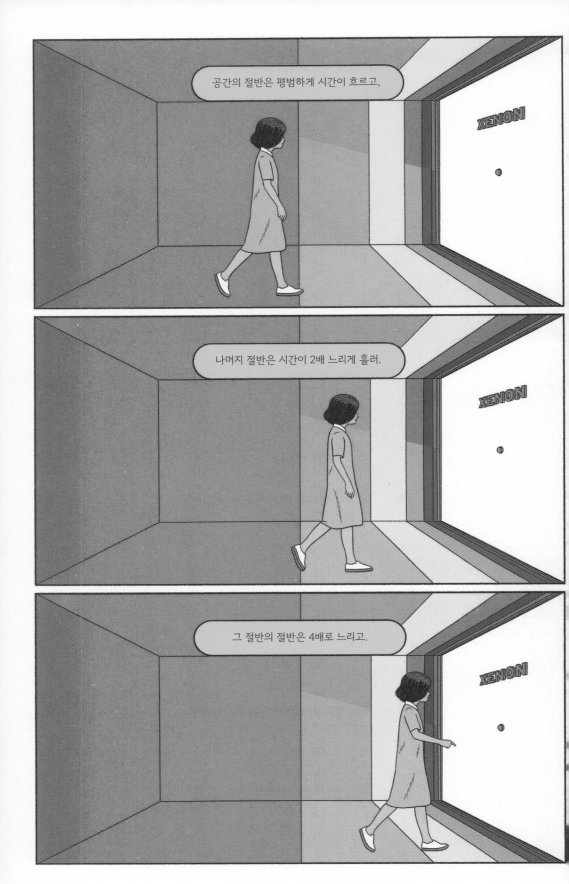

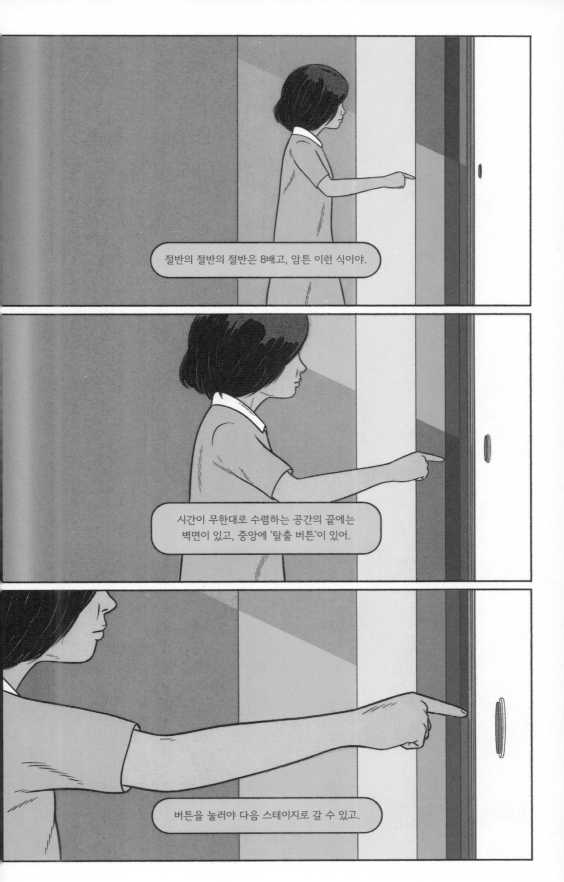

잘 생각해보면 불가능한 미션인데, 또 잘 생각해보면 불가능하지만은 않은….

괜히 물어봤다.
들어도 모르겠어.

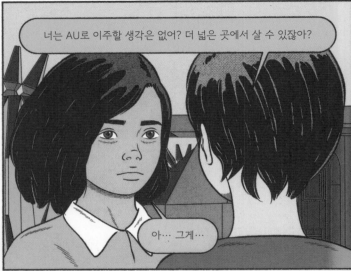

너는 AU로 이주할 생각은 없어? 더 넓은 곳에서 살 수 있잖아?

아… 그게…

왜. 무슨 문제라도 있어?

그러니까…

그러니까… 그래…
이제는 네가 알아도 괜찮을 것 같다.

시청자 여러분, 안녕하세요. UUB 스트리밍 토론의 마르크 앙투안입니다.

D-12

오늘로 <Sleeping Universe> 프로젝트 찬반 투표일이 12일 남았는데요.

Sleeping
Universe

여러 시공간에서 전문가를 모시고 대담을 나눠 보겠습니다.

간단한 소개와 모두 발언 부탁드립니다. 남궁 토마스 교수님부터.

기리샤 공과 대학에서 시공윤리학을 강의하고 있는 남궁 토마스입니다.
저는 부동산 소유의 윤리적 쟁점에 대해 말씀드리고 싶습니다.

아무도 살지 않는 공간을 소유하고, 그것을 자식에게 물려주는 행위.
윤리적으로 문제가 없을까요? 내가 처음 발견했으니 내 소유고, 내 것을
자식에게 물려주는 건 당연하다고 생각하실지도 모르겠습니다.

하지만 생각해보세요. 시간 이동이 가능해지고, 우리는 모든 시공간의
존재와 소통이 가능해졌습니다. 과거의 자신. 미래의 자신까지도요. 우주라는
시공간 연속체를 각 시공간의 존재들이 나눠서 사용하고 있는 것이죠.

그런데 먼저 공간을 발견했다는 이유로 소유권을 주장할 수 있을까요.
단지 다른 존재보다 먼저 태어났을 뿐인데 말이죠. 이처럼 아무도
살지 않는 공간을 소유하는 것도 윤리적으로 의문을 제기할 수 있습니다.

하물며 <Sleeping Universe> 프로젝트는 다른 존재가 이미 살고 있는
시공간을 뺏는 행위입니다. 더더욱 용납할 수 없다고 생각합니다.

안녕하세요. 통합시공간관리본부의 인구가족부 2차장 모마 섀프턴입니다.
교수님 말씀 잘 들었습니다. 많은 부분에서 공감합니다. 문제가 있죠.

저도 이 프로젝트가 윤리적으로 옳다고 생각하지 않습니다. 다만,
현재의 인구 증가 속도와 생활 가능한 시공간의 균형을 생각해야 합니다.

통합 시공력 기준, 800년이면 모든 시공간이 꽉 차게 됩니다. 앞으로 더 이상
아이를 낳지 말고, 멸종의 길을 걸어야 한다고 말할 수는 없지 않습니까.

결국 그린벨트를 풀고, 몇몇 시공간의 사람들을 잠재우는 것 말고는 방법이
없습니다. 물론 모든 구역의 그린벨트를 풀자는 이야기는 아닙니다.

중요한 시간대별로, 뭐 1년 단위로 한 곳씩은 남겨 두어야겠죠.
역사를 보존할 필요도 있으니까요. 하지만 윤리적인 이유로 이 프로젝트를
접을 수는 없습니다. 인류가 이렇게 멸종할 수는 없지 않습니까.

릴리 폿 비엔가레 룬! 대체역사연구소의 명예연구원
로즈 세라비 인사드립니다. 여러분, 저는 정말 안녕하지 못합니다.

<Sleeping Universe> 프로젝트가 진행되면 제가 살던 시공간도 개발구역에
포함됩니다. 1초 전의 저도, 1초 후의 저도, 모두 죽는 것이죠.

아니, 살해당하는 것입니다. 저만 죽나요? 모든 존재가 죽어요.
잠자는 우주? 무슨 동화 제목인가요? 키스하면 깨어나요? 아니요. 영영
깨어나지 못해요. 잠재우는 것이 아니라 죽이는 거라고요! 대학살이에요!

우리가 자식을 낳지 않아도 괜찮아요. 우리가 죽더라도 괜찮아요.
과거의 시공간이 흘러 흘러 지금의 시공간까지 내려 올 테니까요.

프로젝트의 대상이 되는 과거의 사람들도 살아갈 권리가 있습니다.
그리고 시공간이 왜 부족합니까.
통합시공간의 99%를 1%도 채 되지 않는 사람들이 소유하고 있어요!

78

시청자 여러분. 안녕하세요. 저는 우주 조각을 하고 있는
미술 작가 파이브 식스 세븐입니다. 세라비 씨의 말씀 잘 들었습니다.

그런데 소유하고 있는 부동산을 강제로 뺏을 수는 없지 않습니까.
충분히 많은 세금을 내고 있고요. 물론 이 프로젝트가 최선은 아닙니다.

차선도 아니고. 차악 정도 되겠죠.
하지만 최악을 피하기 위한 어쩔 수 없는 선택입니다. 잠이 드는 분들의
희생에 우리는 미안함과 동시에 감사한 마음을 가져야 합니다.

저는 프로젝트 초기 기획에 참여한 바 있는데요. 그때 저는 사람들을
잠재우고 바로 개발에 착수해서는 안 된다고 주장했습니다.

200년 정도 그들이 자연으로 돌아가는 시간을 기다려 주자고,
개발은 그 이후에 시작해도 된다고 말이죠.

또한 우주 한가운데에 그들의 희생을 기리는 기념비를 세우자고 제안했습니다.
이게 그때 설계한 모뉴먼트 행성입니다. 완전한 구체이고, 낮에는 거울처럼 우주의 모든 빛을 반사합니다.
밤에는 완벽한 검은색이 되어 자취를 감춥니다. 우주를 품고 희생한… 존재하지 않는 그들을 기억하기 위해서요.

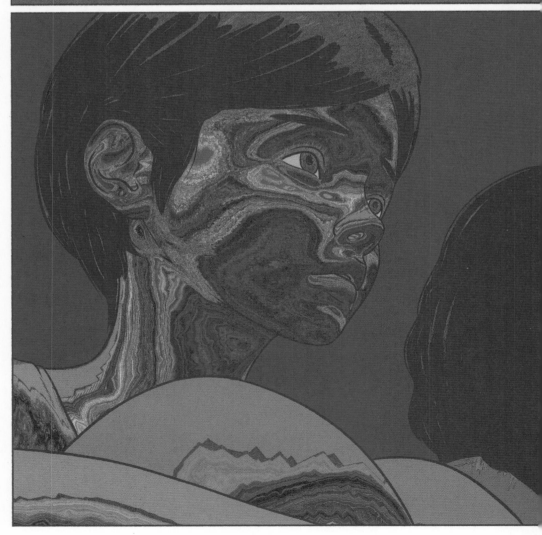

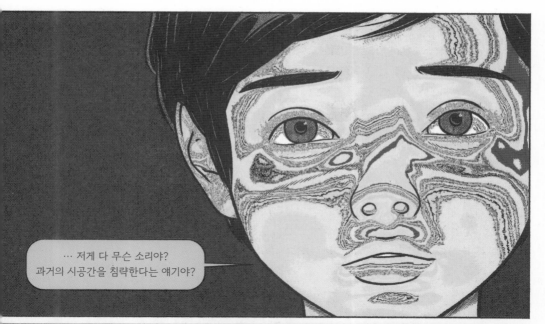

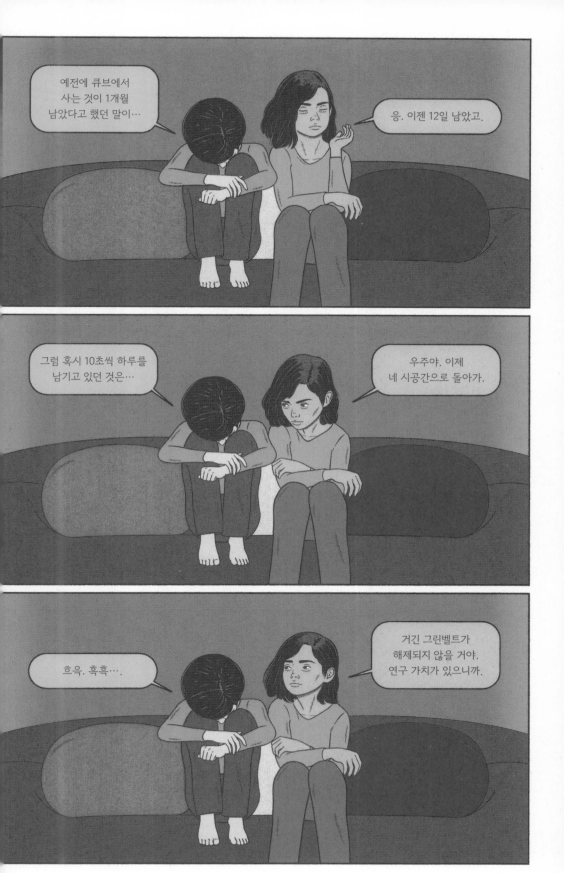

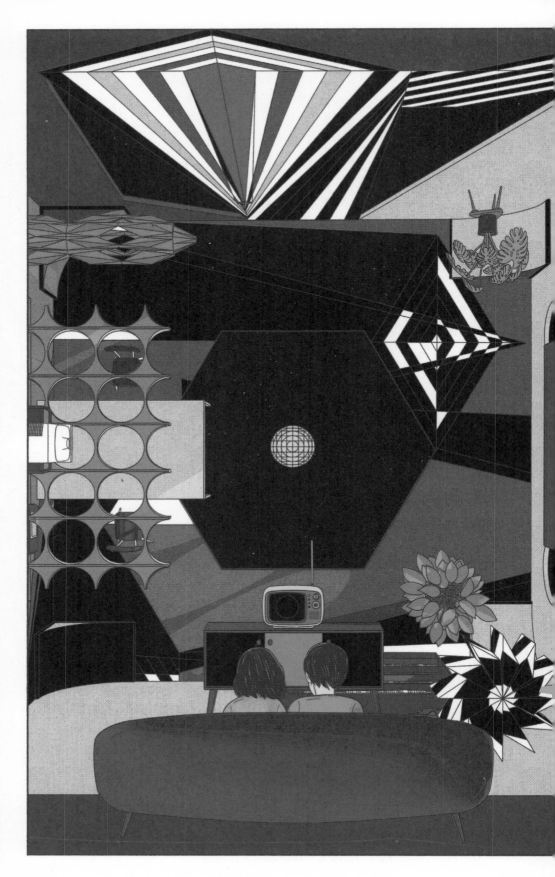

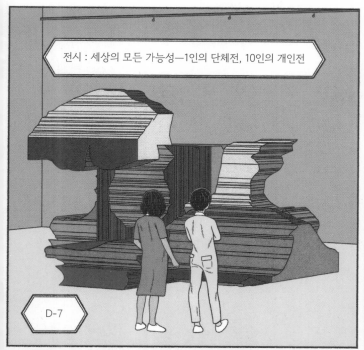

전시 : 세상의 모든 가능성—1인의 단체전, 10인의 개인전

D-7

남은 1주일, 최대한 좋은 것을
많이 보고, 경험하고 싶어.
인식의 확장? 뭐 그런 거.

미래도 참 답 없다.
좋은 것만 있는 줄 알았지.

그래? 좋은 것에 나도
포함되는 거야?

아니, 넌 좋다 만 것 정도?

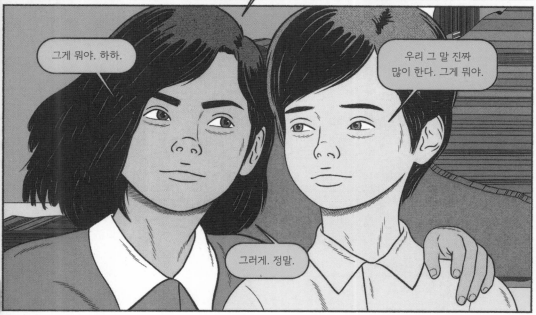

그게 뭐야. 하하.

우리 그 말 진짜
많이 한다. 그게 뭐야.

그러게. 정말.

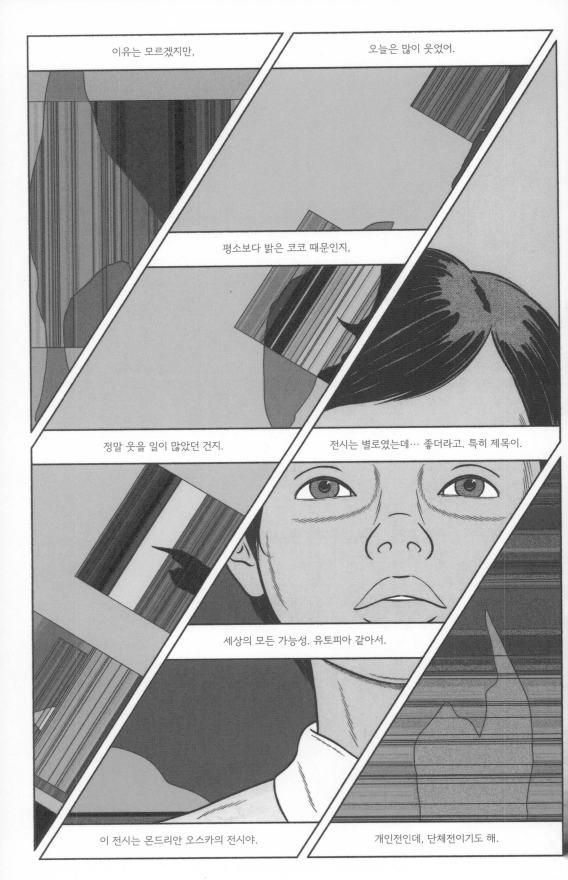

이유는 모르겠지만,

오늘은 많이 웃었어.

평소보다 밝은 코코 때문인지,

정말 웃을 일이 많았던 건지.

전시는 별로였는데… 좋더라고. 특히 제목이.

세상의 모든 가능성. 유토피아 같아서.

이 전시는 몬드리안 오스카의 전시야.

개인전인데, 단체전이기도 해.

몬드리안 오스카는
하고 싶은 게 많았대.

이런 작품, 저런 작품.
그런데 작가는…

고유한 세계관을 가져야 하니까,

일관된 방향성을 가져야 하니까,

하나만 빼고, 그것과 모순되는
생각은 모두 버린 거지.

그런데 시간 이동이 가능해지자,
어떤 아이디어가 떠오른 거야.

다른 시공간의 몬드리안 오스카들이 각각
다른 작품을 만들고 함께 전시하기로 했어.

그렇게 총 10명의 몬드리안 오스카가
5년 동안 작업한 것을 모아 전시회를 열었어.

그래서 부제가 1인의 단체전, 10인의 개인전인 거고.

어떤 몬드리안 오스카는 진보적인 작업을 했어.

다른 몬드리안 오스카는 보수적인 작업을 했고.

조각, 페인팅, 퍼포먼스, 영상, 소설…

매체명을 잘 모르겠는
그런 작품도 있고,

서로 모순되는 지점도 있어.
앞뒤가 안 맞는 주장도.

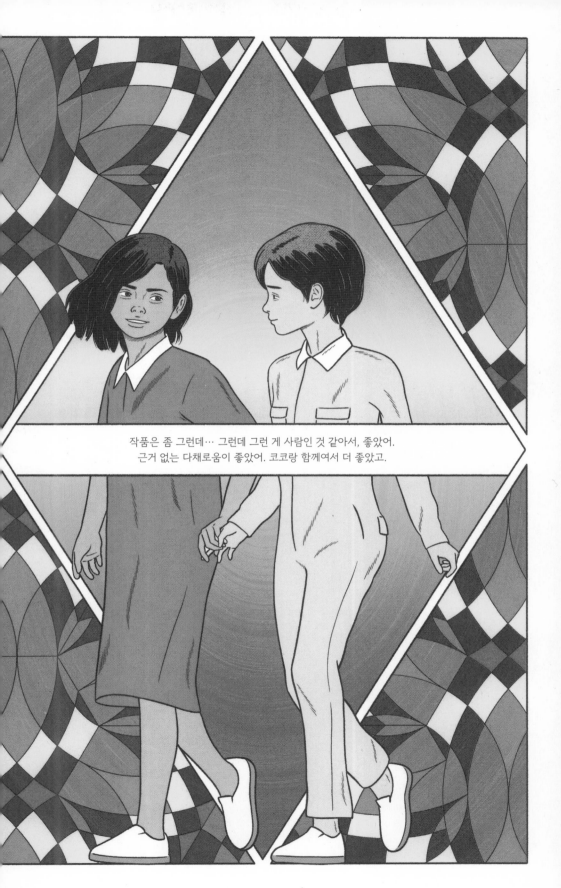

작품은 좀 그런데… 그런데 그런 게 사람인 것 같아서, 좋았어.
근거 없는 다채로움이 좋았어. 코코랑 함께여서 더 좋았고.

초기엔 동물을 먹지 않고 맛이 비슷한 인조 고기를 만들었어. 그런데 맛이 비슷하다는 점 또한
윤리적 쟁점이 된 거지. 육식을 살인에 비유하면, 맛이 비슷한 인조 고기는 살인을 간접적으로 체험하는 것일 테니까.
이 음식은 어떤 동물도 대상화하지 않았어. 어떤 고기와도 맛이 비슷하지 않아. 이 술 또한 포도로 만든 것이 아니고.

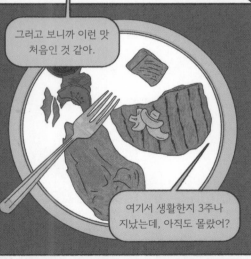

그러고 보니까 이런 맛
처음인 것 같아.

여기서 생활한지 3주나
지났는데, 아직도 몰랐어?

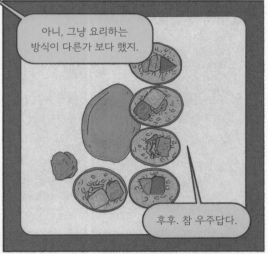

아니, 그냥 요리하는
방식이 다른가 보다 했지.

후후. 참 우주답다.

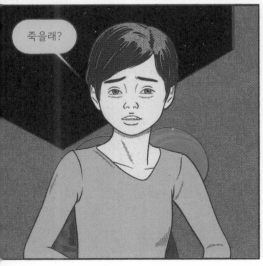

죽을래?

아… 미안. 이렇게 많은 존재의
권리를 생각하는 미래인데….

그러게. 진보적 이상이 단지 취향일 수도 있고, 어떤 이상도 자신의 생명보다는 소중하지 않은 것일 수도 있고.

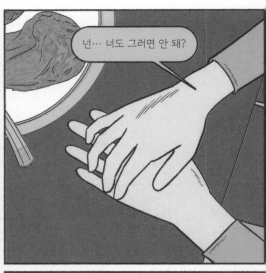

넌… 너도 그러면 안 돼?

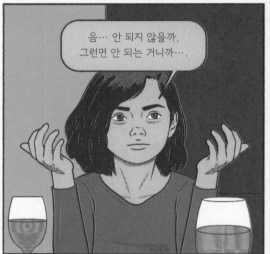

음… 안 되지 않을까. 그러면 안 되는 거니까….

나 같은 선택을 하는 사람들이 더 있어. 이게 어떤 계기가 되면 좋을 텐데.

자, 10초 저장한다. 잔 들어.

D-1

코코와 우주가 처음 만난 고층 아파트 옥상

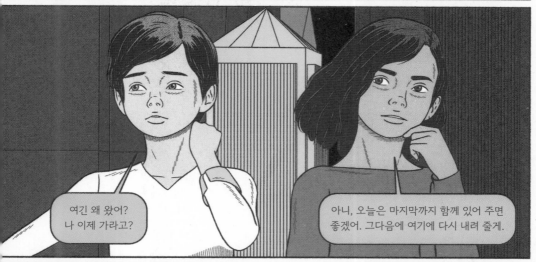

여긴 왜 왔어?
나 이제 가라고?

아니, 오늘은 마지막까지 함께 있어 주면
좋겠어. 그다음에 여기에 다시 내려 줄게.

...

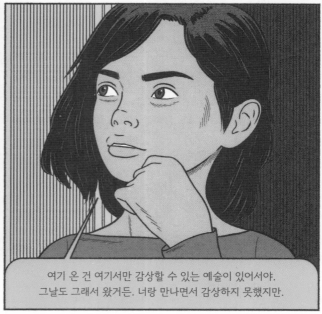

여기 온 건 여기서만 감상할 수 있는 예술이 있어서야.
그날도 그래서 왔거든. 너랑 만나면서 감상하지 못했지만.

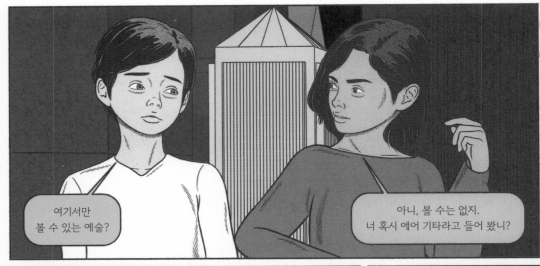

여기서만
볼 수 있는 예술?

아니, 볼 수는 없지.
너 혹시 에어 기타라고 들어 봤니?

기타를 메고 있다고 상상하면서
연주하는 흉내를 내는 거야.

가상세계에 있는 기타도 아니고,
가짜 기타도 아니고, 허구의 기타로.

없는 것을 있다고 상상하면서
연주하는 거야. 징징징—지—잉.

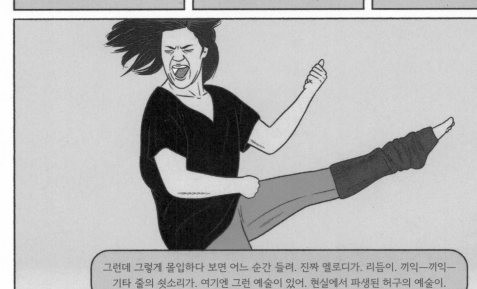

그런데 그렇게 몰입하다 보면 어느 순간 들려. 진짜 멜로디가. 리듬이. 끼익—끼익—
기타 줄의 쇳소리가. 여기엔 그런 예술이 있어. 현실에서 파생된 허구의 예술이.

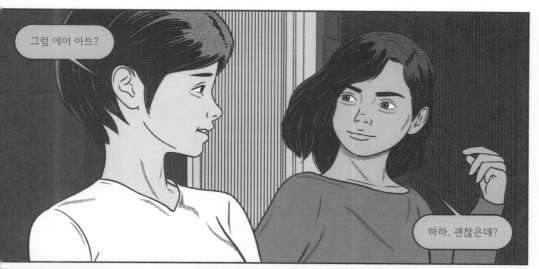

그럼 에어 아트?

하하. 괜찮은데?

저길 좀 봐. 전봇대가 일렬로 나란히 있지? 저길 끊임없이 뛰며 왕복하는 사람이 있어. 다리엔 스프링을 달고 힘차게 날아 공중에서 한 바퀴 돌고 다음 전봇대에 착지하지. 그리고 다시 스프링을 밀면서 점프하는 거야.

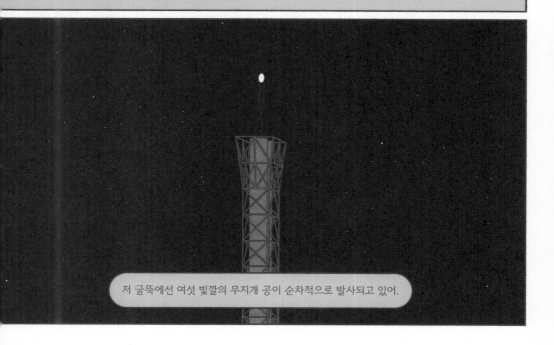

저 굴뚝에선 여섯 빛깔의 무지개 공이 순차적으로 발사되고 있어.

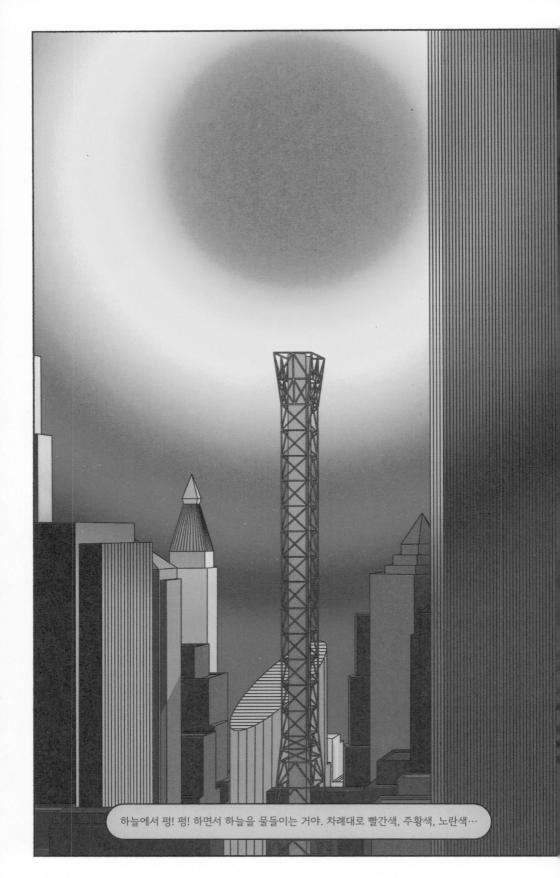

하늘에서 펑! 펑! 하면서 하늘을 물들이는 거야. 차례대로 빨간색, 주황색, 노란색…

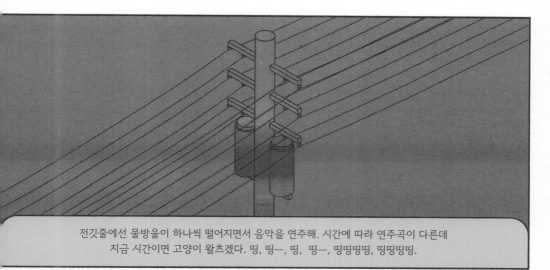

전깃줄에선 물방울이 하나씩 떨어지면서 음악을 연주해. 시간에 따라 연주곡이 다른데
지금 시간이면 고양이 왈츠겠다. 띵, 띵ㅡ, 띵, 띵ㅡ, 띵띵띵띵, 띵띵띵띵.

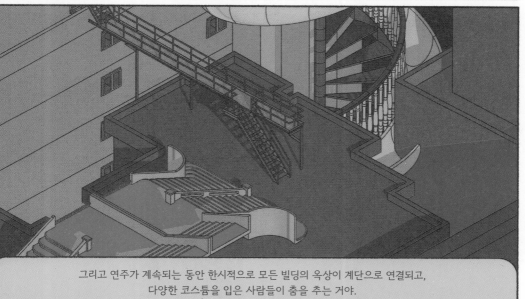

그리고 연주가 계속되는 동안 한시적으로 모든 빌딩의 옥상이 계단으로 연결되고,
다양한 코스튬을 입은 사람들이 춤을 추는 거야.

꼭 왈츠일 필요는 없어. 그냥 추고 싶은 춤.

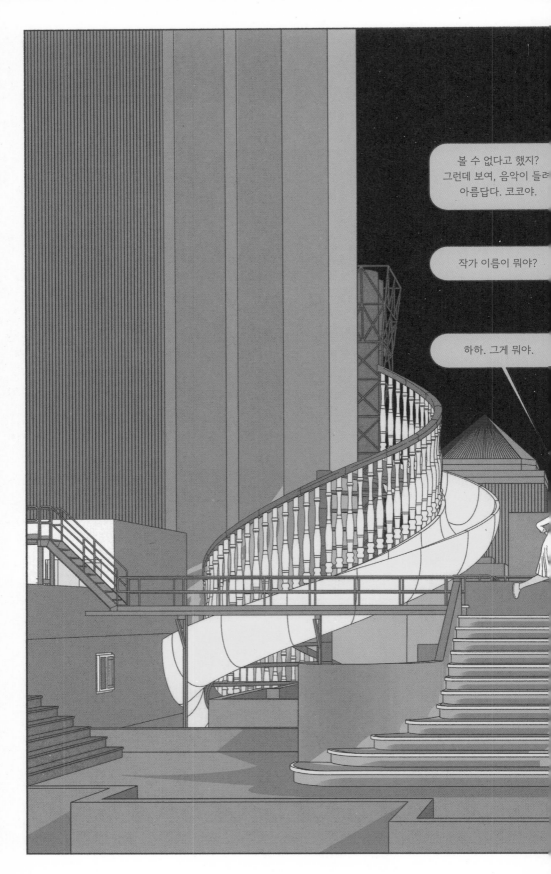

99

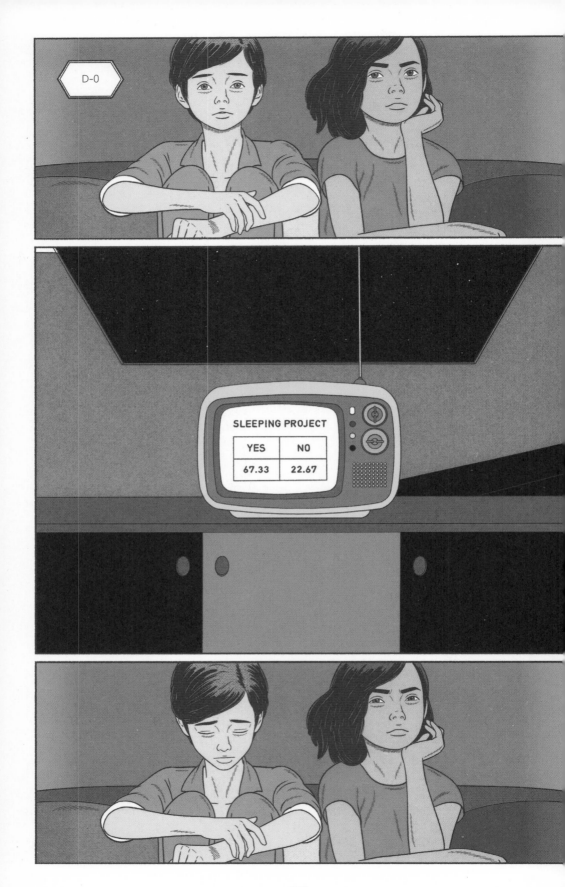

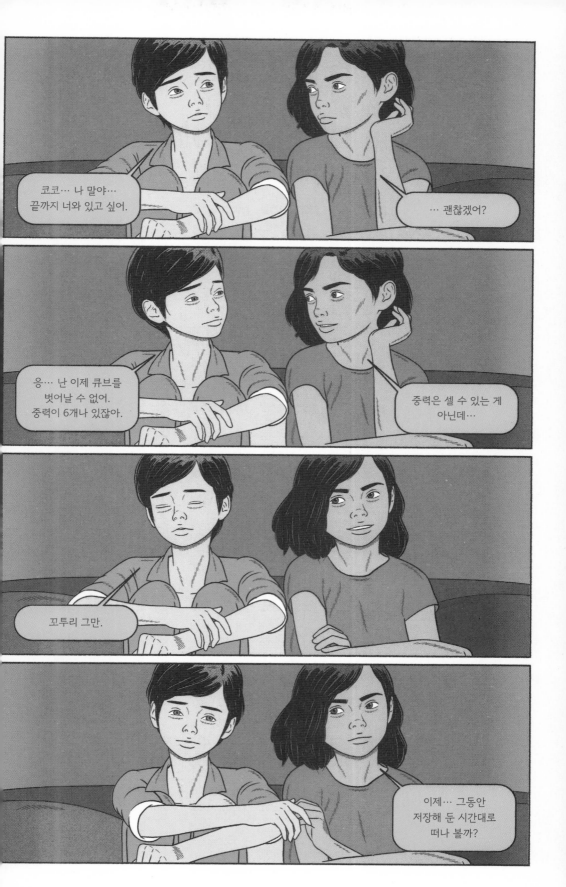

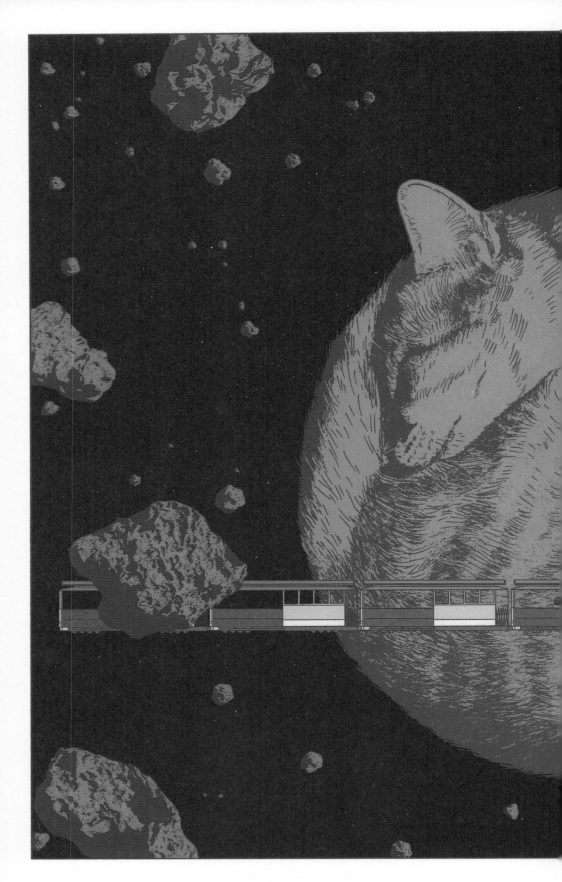

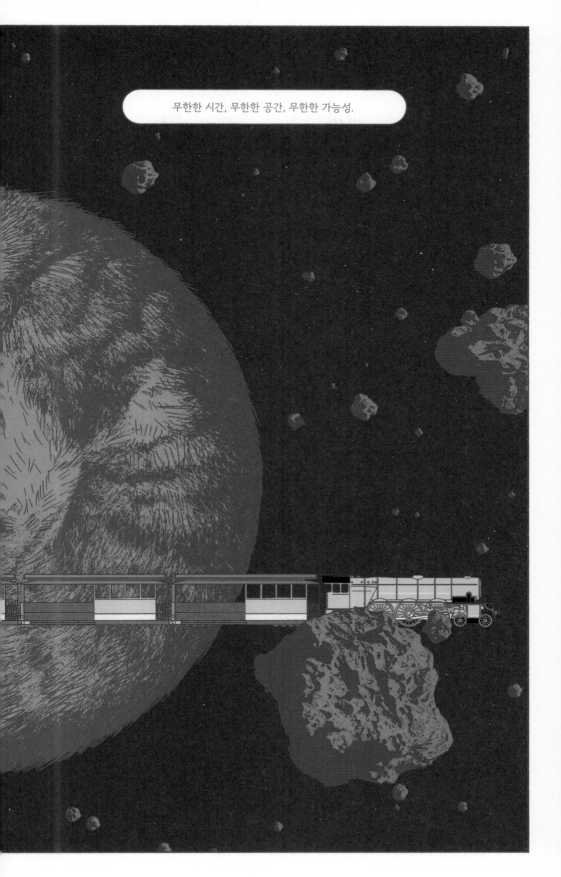

무한한 시간, 무한한 공간, 무한한 가능성.

코코. 너의 선택을 존중해.

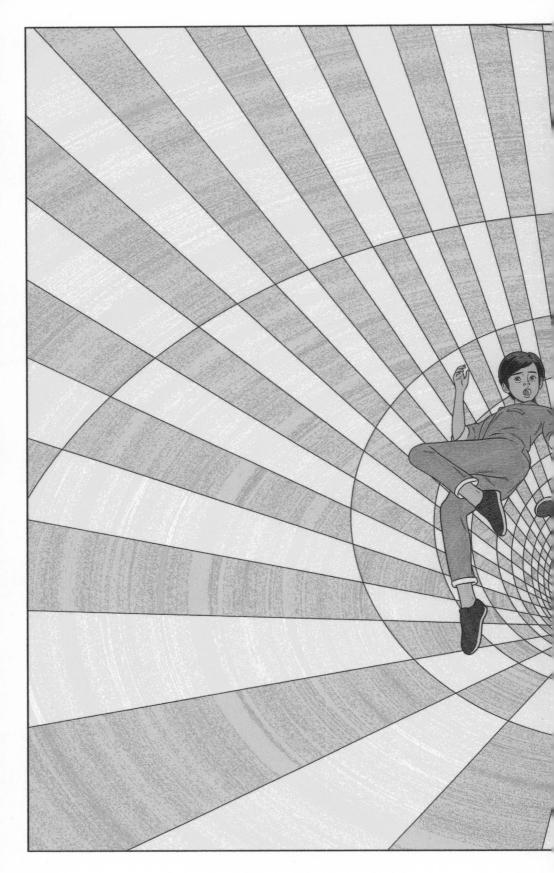

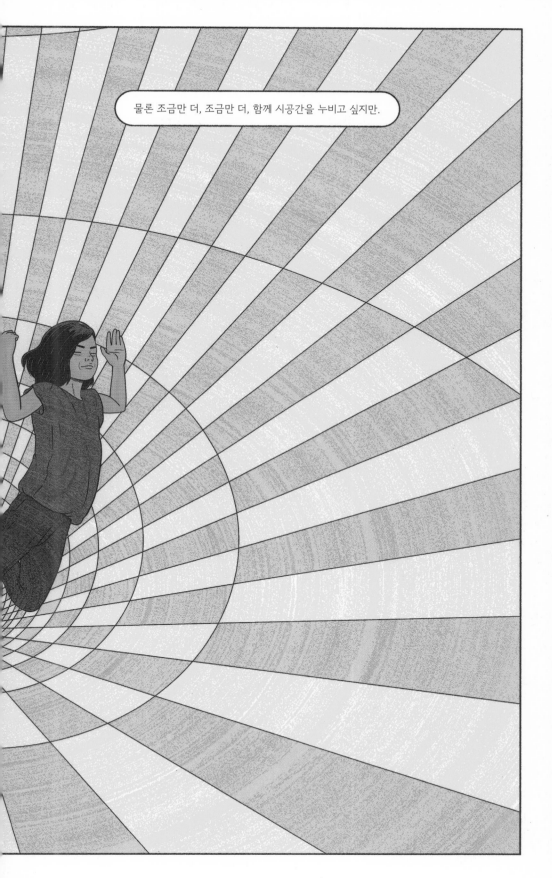

괜찮아. 나는 지금 충만한 걸.

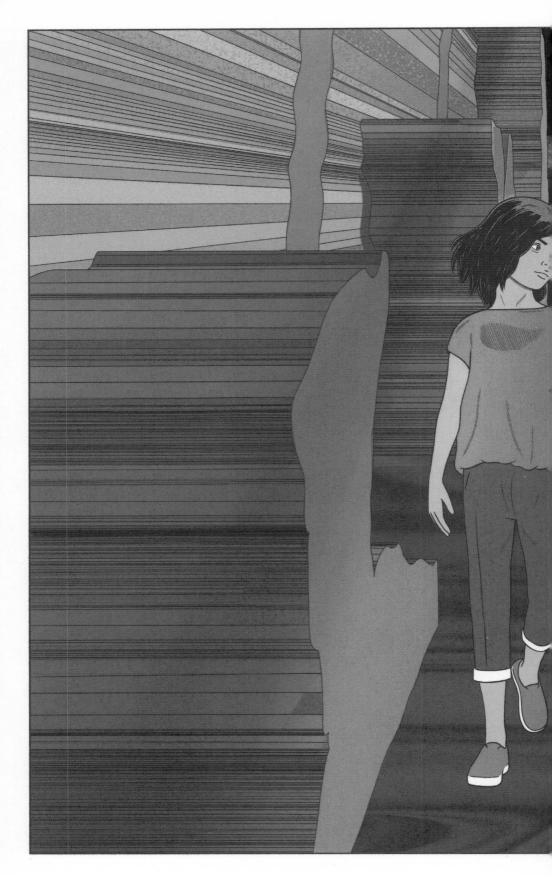

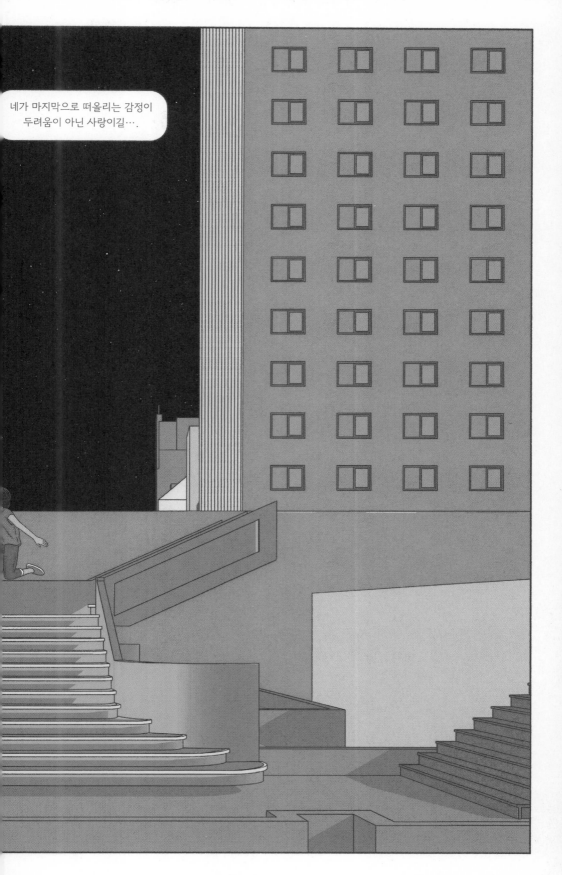

네가 마지막으로 떠올리는 감정이
두려움이 아닌 사랑이길….

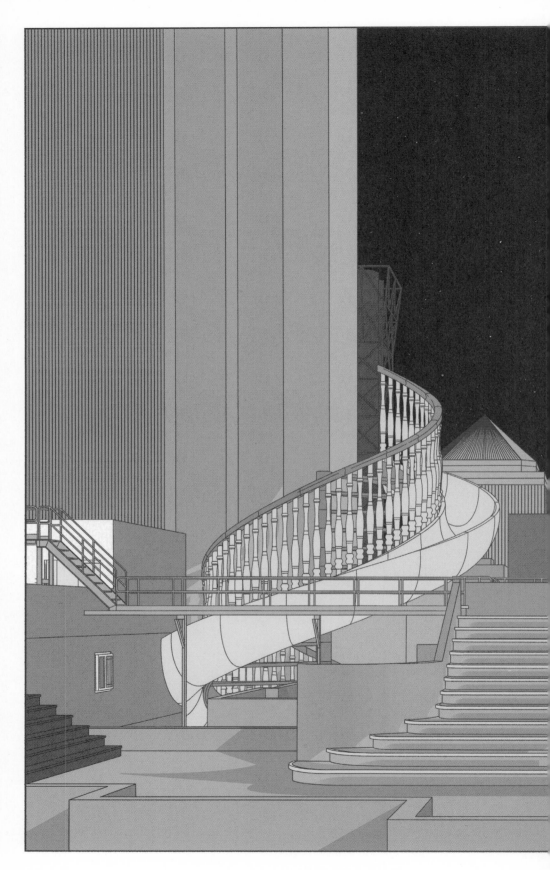

코코넛 도너츠.
네가 보여.

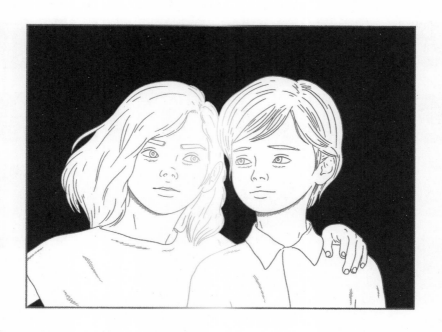

시공간과 이미지가 유한하다면, 언젠가는 시공간을 덮어쓰고, 이미지를 재활용해야 하는 순간이 오지 않을까요. 만화 <신파>의 원고는 오픈소스, 유료 스톡 이미지, 포즈집, 예술가의 작품, 개념, 평론의 이미지와 텍스트를 참고해서 제작되었습니다. 아래는 참고한 이미지와 텍스트 목록입니다.

다즈 스토어(daz3d.com/shop)에서 구매한 캐릭터, 복장, 도구, 포즈를 참고해서 그린 그림

p.6	p.6	p.32	p.33	p.45	p.62
p.75	p.76	p.77	p.79	p.91	p.91

스케치업 3D 웨어하우스(3dwarehouse.sketchup.com)에서 다운로드한 이미지를 참고하거나 변형해서 다시 그린 그림

p.8	p.9	p.11	p.11	p.15	p.12
p.12	p.12	p.12	p.12	p.13	p.13
p.13	p.13	p.13	p.14	p.15	p.17
p.18	p.19	p.20	p.21	p.28	p.34
p.35	p.35	p.40	p.41	p.46	p.56
p.56	p.57	p.59	p.59	p.65	p.66
p.67	p.67	p.68	p.75	p.88	p.93
p.94	p.95	p.95	p.96	p.97	p.98

아이스톡포토(istockphoto.com)와 디파짓포토스(depositphotos.com)에서 구매한 이미지를 참고해서 그린 그림

예술가의 작품과 사진을 참고해서 그린 그림

p.35	p.35	p.35	p.35	p.35	p.35
Medardo Rosso	Pablo Ruiz Picasso	Umberto Boccioni	Constantin Brâncuşi	Aristide Maillol	Raymond Duchamp-Villon

p.35	p.35	p.35	p.36	p.36	p.36
Pablo Ruiz Picasso	Oskar Schlemme	Max Bill	Naum Gabo	Edgar Degas	Marcel Duchamp

p.37	p.37	p.52	p.78	p.88	p.88
Eliot Elisofon	Marcel Duchamp	Marie Laurencin	Marcel Duchamp	손 에드워드	오관석

예술가의 개념과 평론을 참고한 아이디어

초물질 토마스	p.19	아카세가와 겐페이(Akasegawa Genpei)의 개념 초예술 토마손(Hyperart Thomasson)를 참고했다.
Copy is Over if you want it.	p.28	오노 요코(Ono Yoko)의 문구 "War is over! If you want it."을 참고했다.
자발적 멸종론	p.32	허락을 구하고 김시훈의 개념 "자발적 멸종론"을 사용했다.
STEYERL JUMP	p.56	히토 슈타이얼(Hito Steyerl)의 아티클 <In Free Fall : A Thought Experiment on Vertical Perspective>에서 영감을 얻었고, 아티클의 문구 "낙하를 경험해보자. 바닥이 없는 낙하를."을 차용했다.
비지구적 예술	p.61	탄창(Chang Tan)의 아티클 <Telling Global Stories, One at a Time : The Poetics and Politics of Exhibiting Asian Art>에서 영감을 얻었다.

감사한 분들

만화 《신파》의 탄생을 위해 힘써주신 송가현 학예사님, 알마의 안지미 대표님과 편집자님들, 작업을 도와준 신지현 작가님께 감사의 말씀을 드립니다.